"Heaven Lakes" is Hannibal's new book of photographs, combining beautiful photos of Italian lakes with a strong guiding thread.

The black and white emphasizes the heavenly feeling that one has when looking at the shots, which demonstrate the great visual quality of the productions of our photographer.

Browsing "Heaven Lakes" means taking a virtual walk through beautiful places, touching moments immortalized by Hannibal's camera: a really nice way to feel in paradise...

I leave you to relax, reminding you that Hannibal has the ability to keep the quality book after book high, and here you have yet another proof.

 Fabio Rancati

"Heaven Lakes" è il nuovo libro di fotografie di Hannibal, che unisce con un forte filo conduttore bellissime foto di laghi italiani.

Il bianco e nero enfatizza la sensazione paradisiaca che si ha guardando gli scatti, che dimostrano la grande qualità visiva delle produzioni del nostro fotografo.

Sfogliare "Heaven Lakes" vuol dire fare una passeggiata virtuale attraverso posti bellissimi, toccando attimi immortalati dalla macchina fotografica di Hannibal: davvero un bel modo per sentirsi in paradiso...

Vi lascio quindi al vostro relax, ricordandovi che Hannibal ha la capacità di tenere alta la qualità libro dopo libro, e qui ne avete l'ennesima prova.

Fabio Rancati

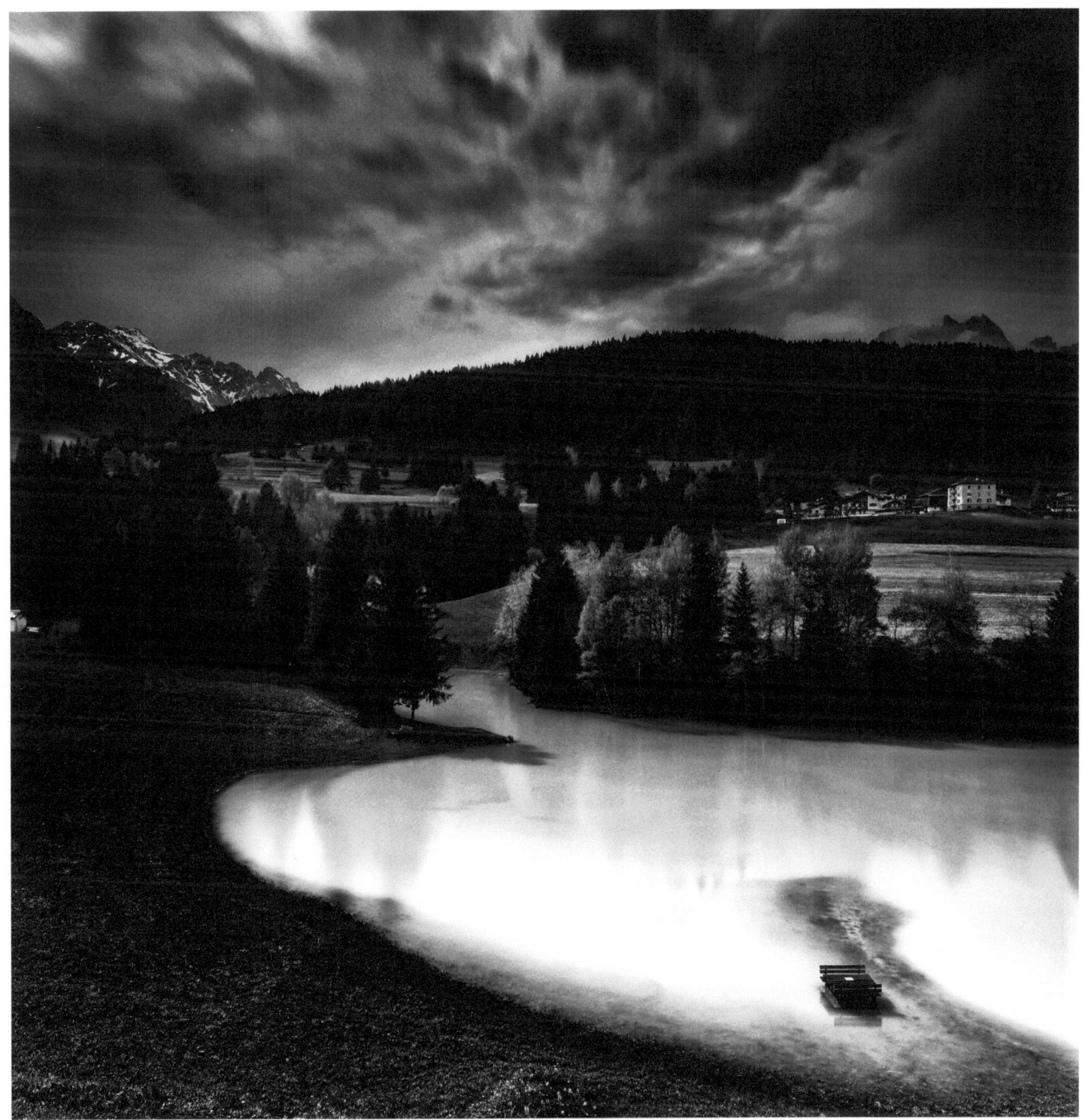

Soraga

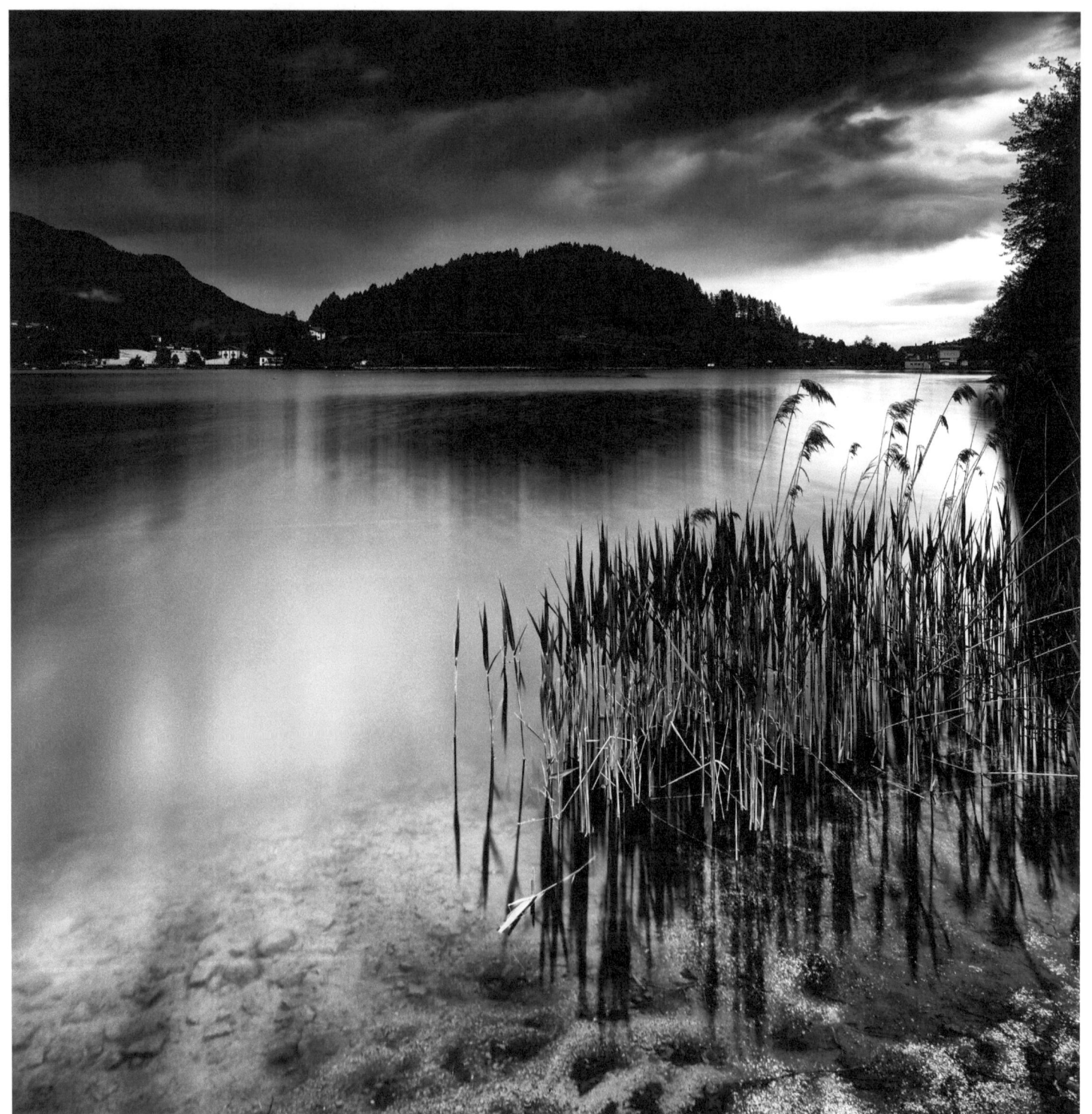
Serraia

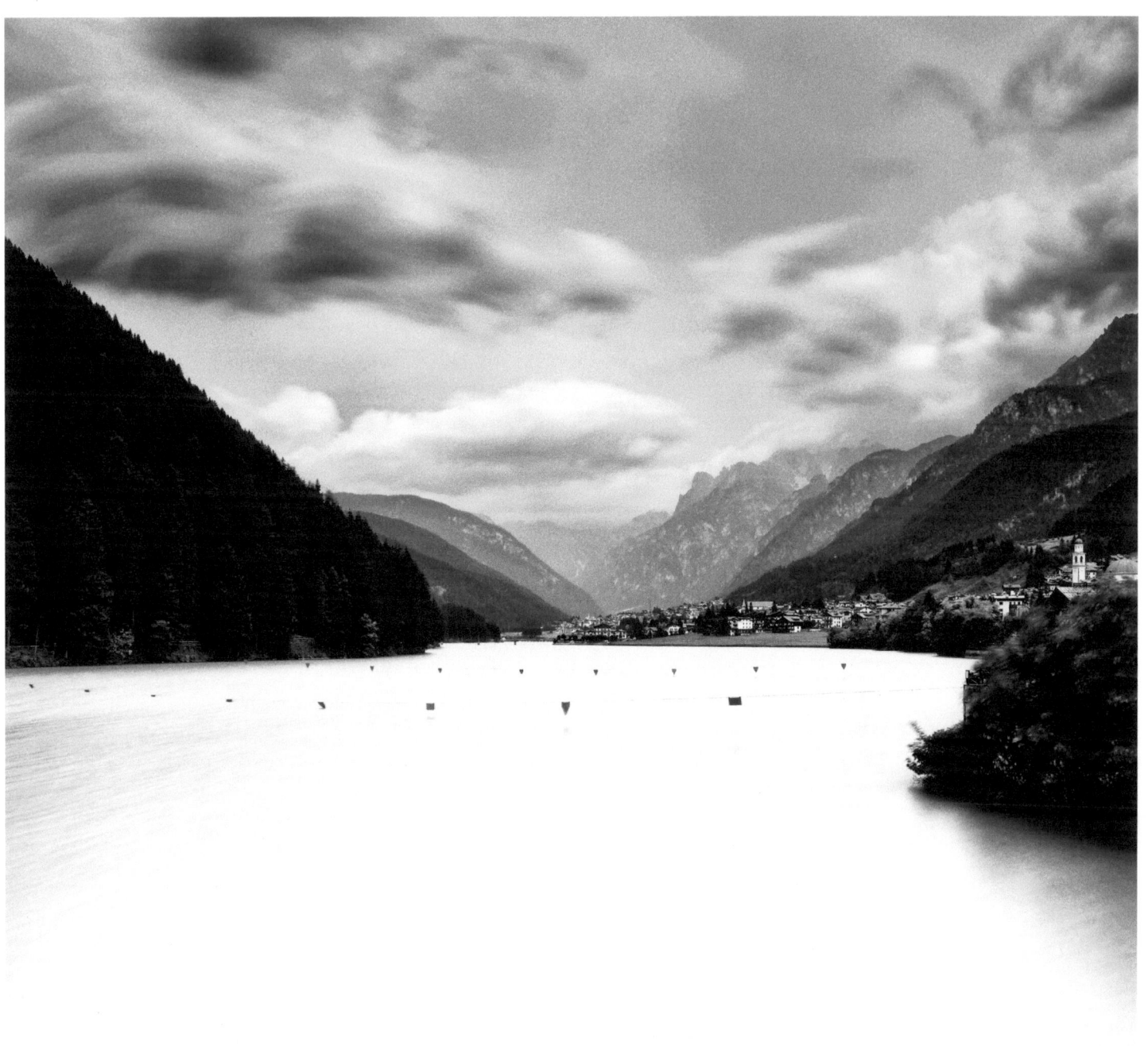

Santa Caterina - Auronzo

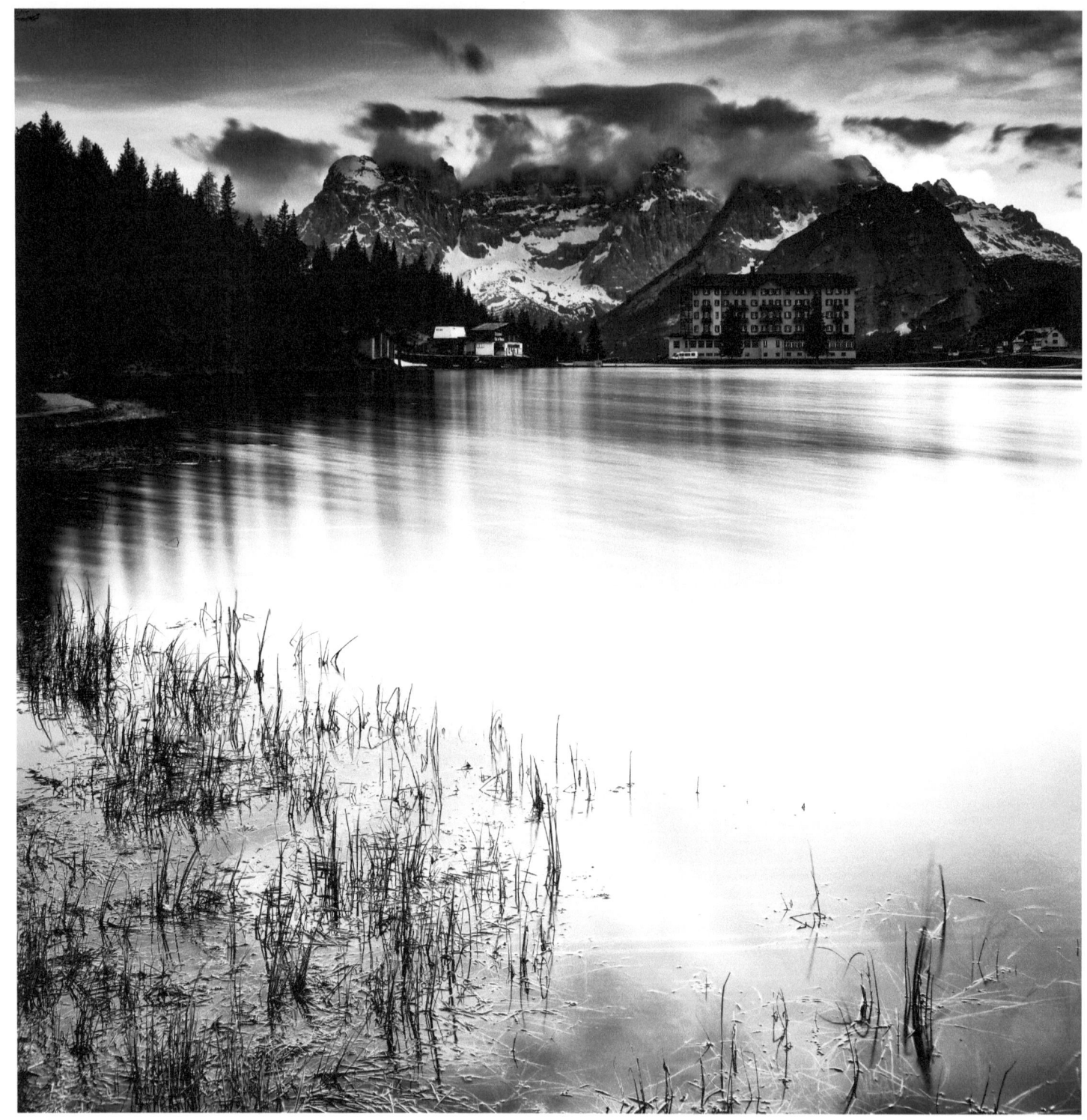
Misurina

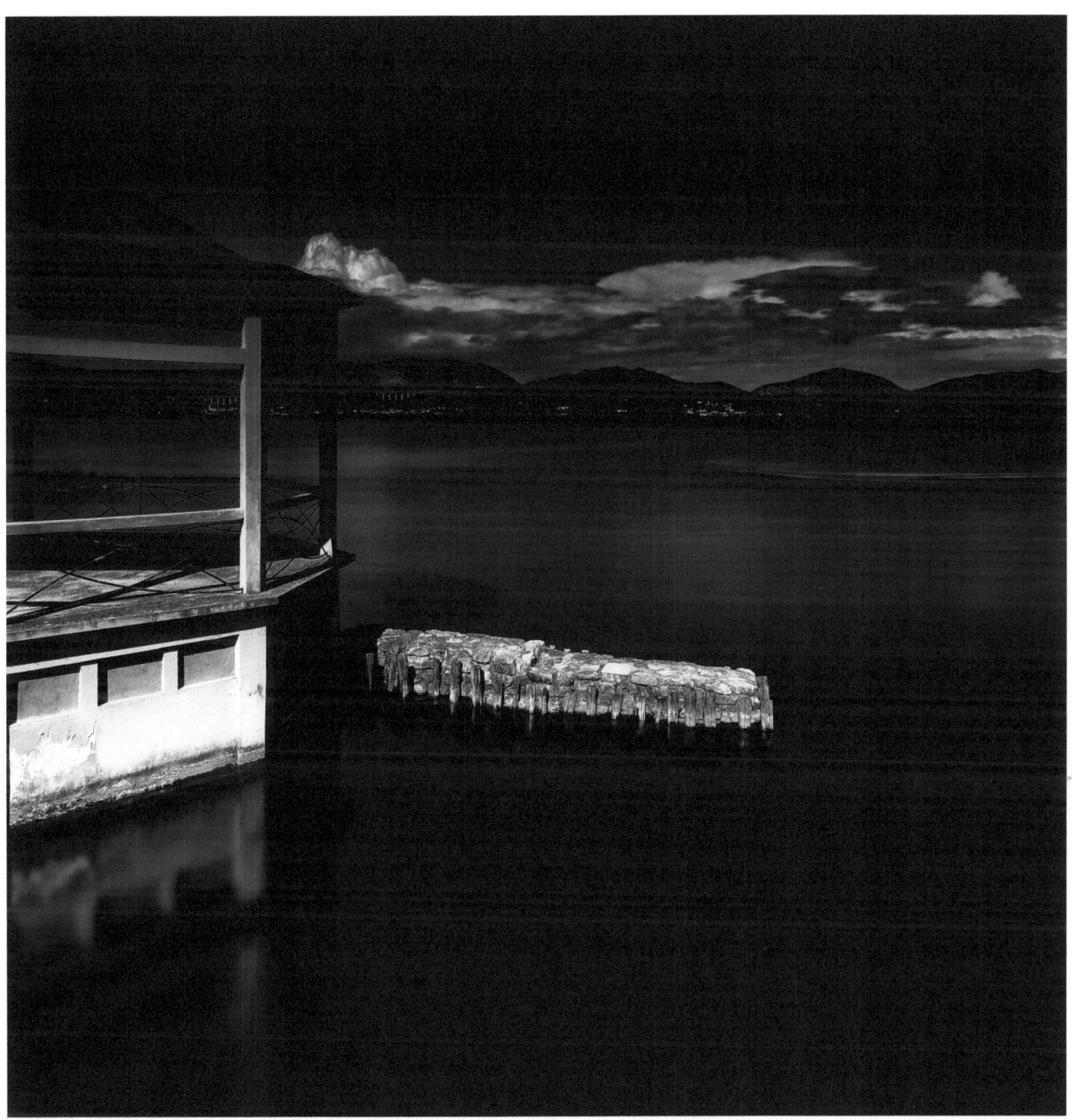

Massaciùccoli

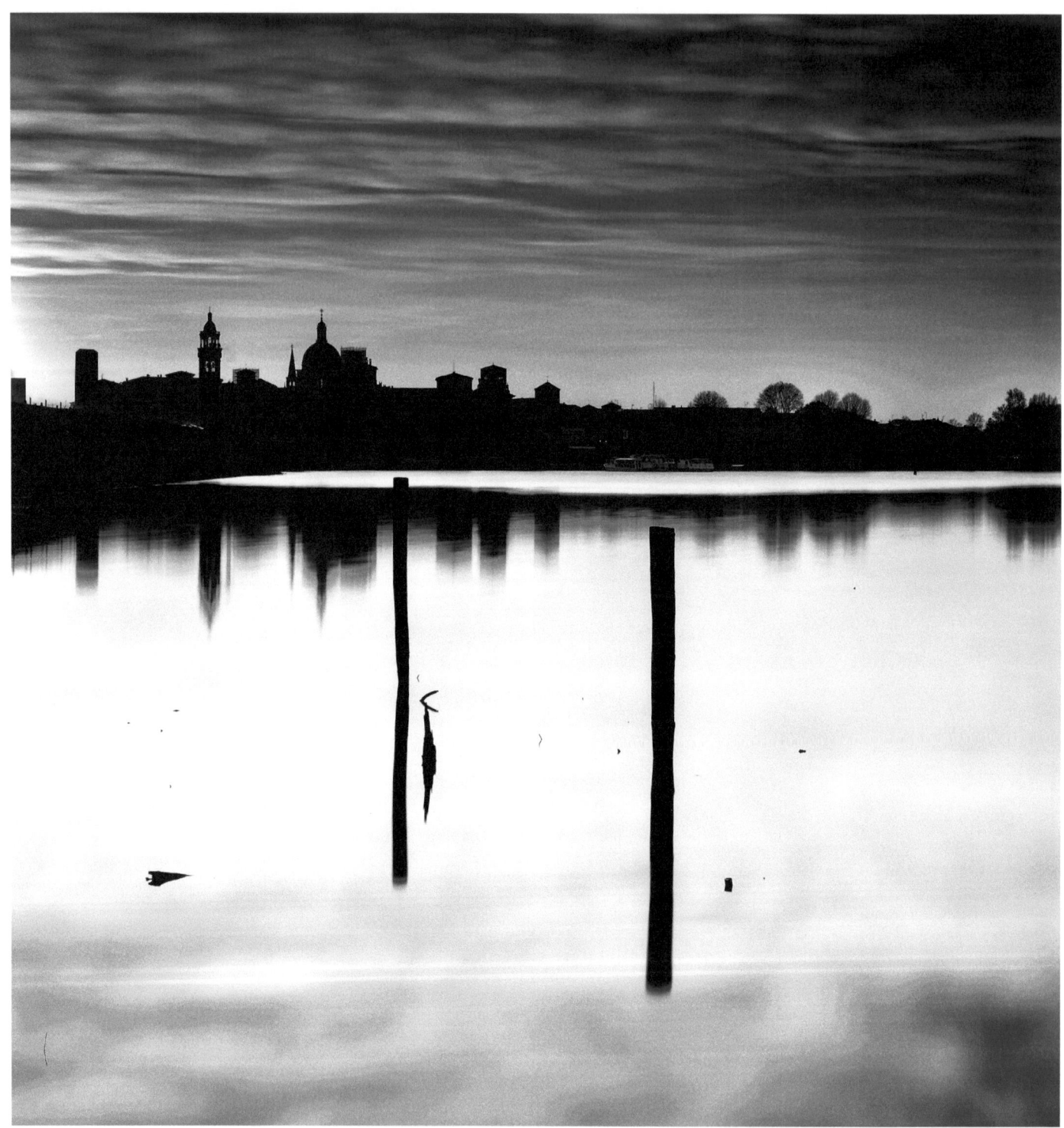

Mantova

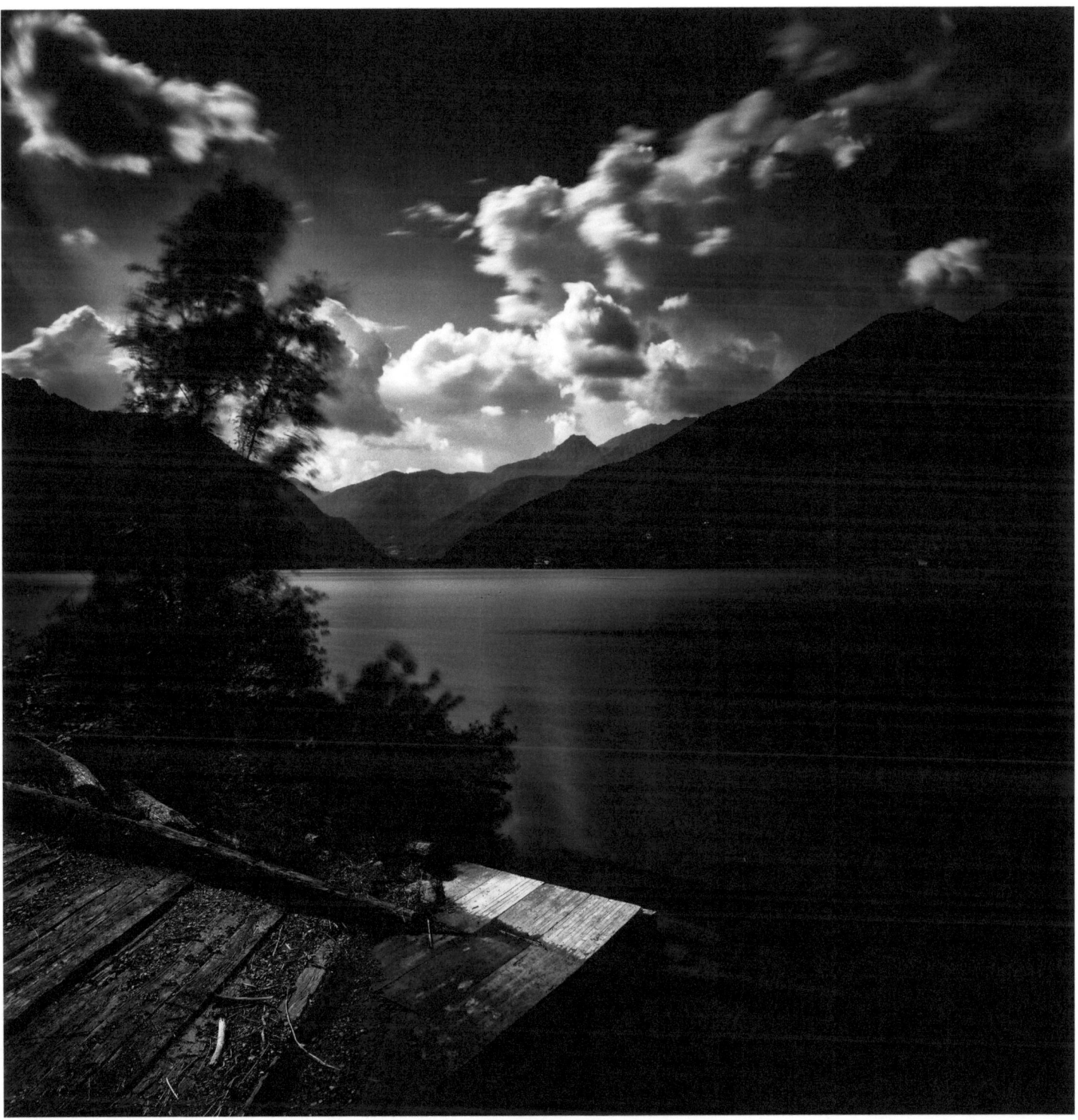
Ledro

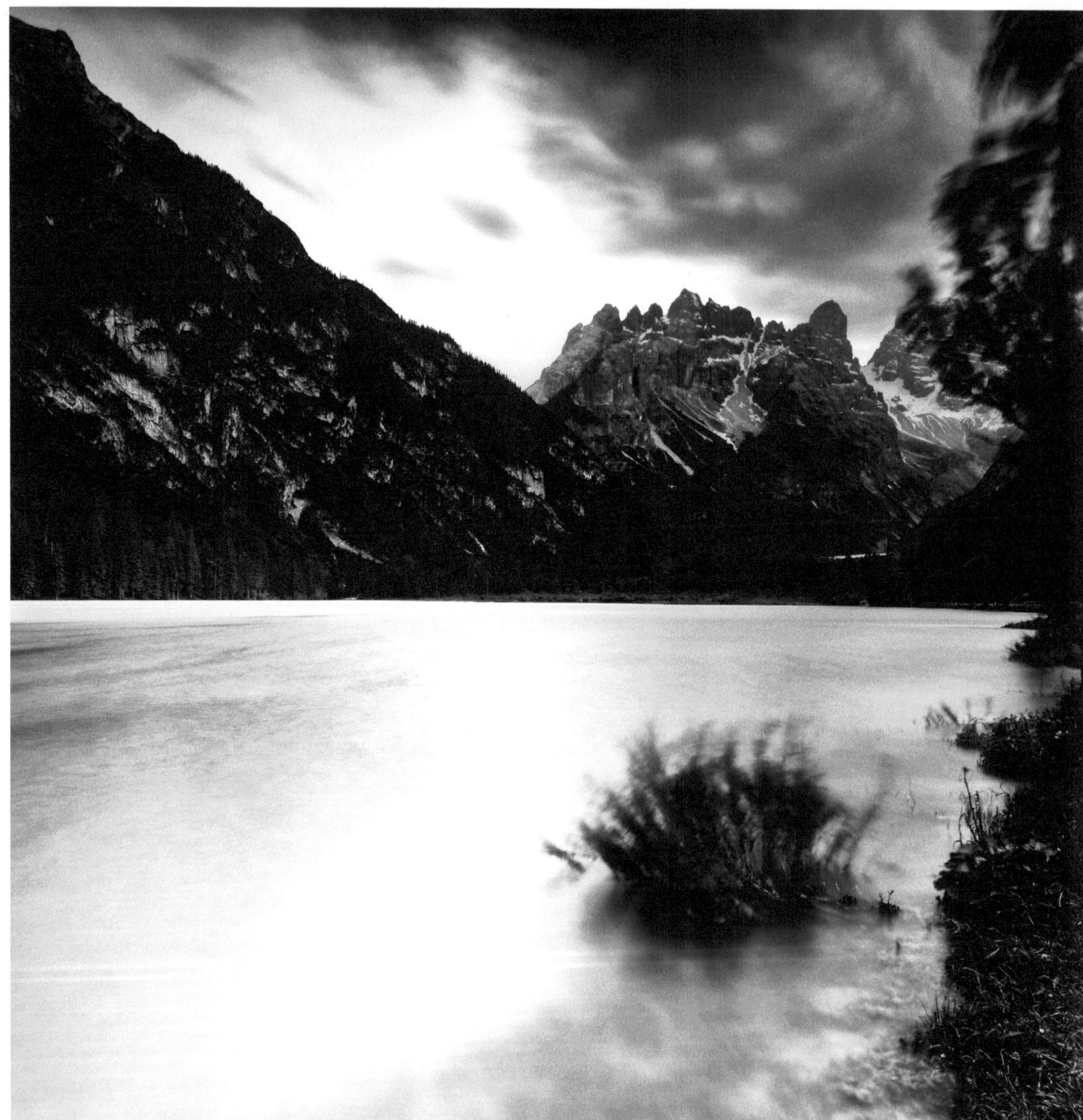

Landro

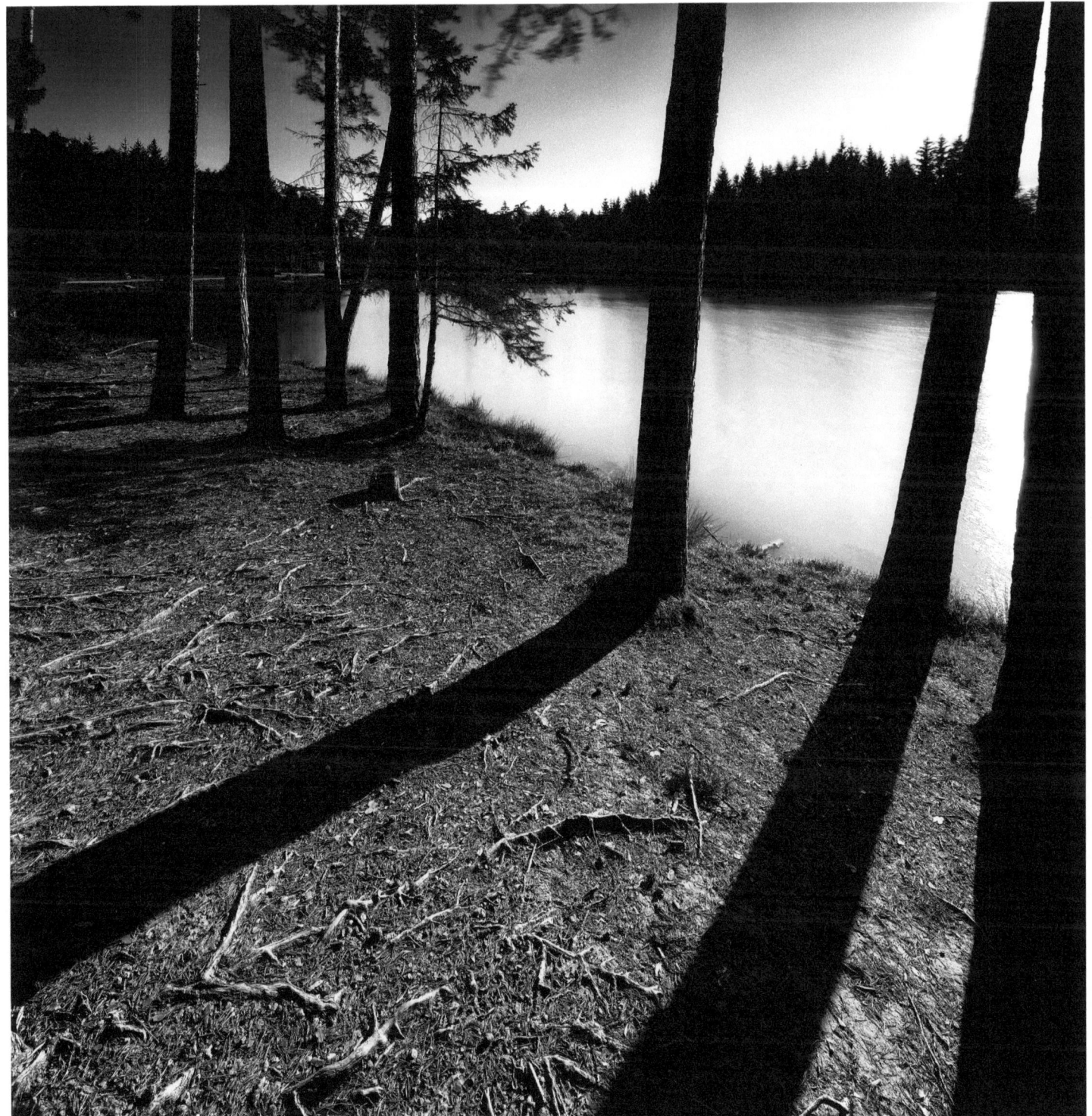

Fiè

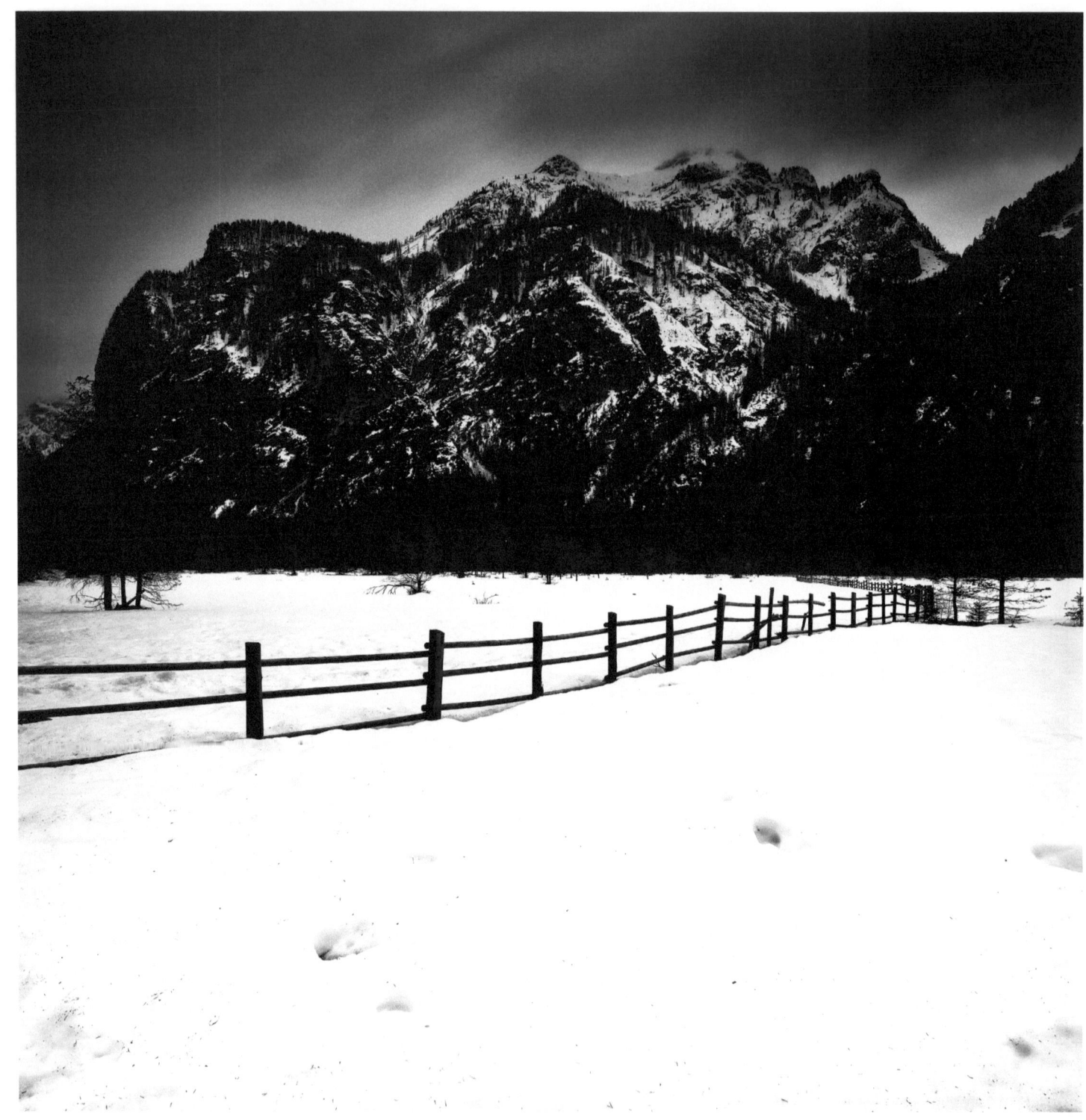

Dobbiaco

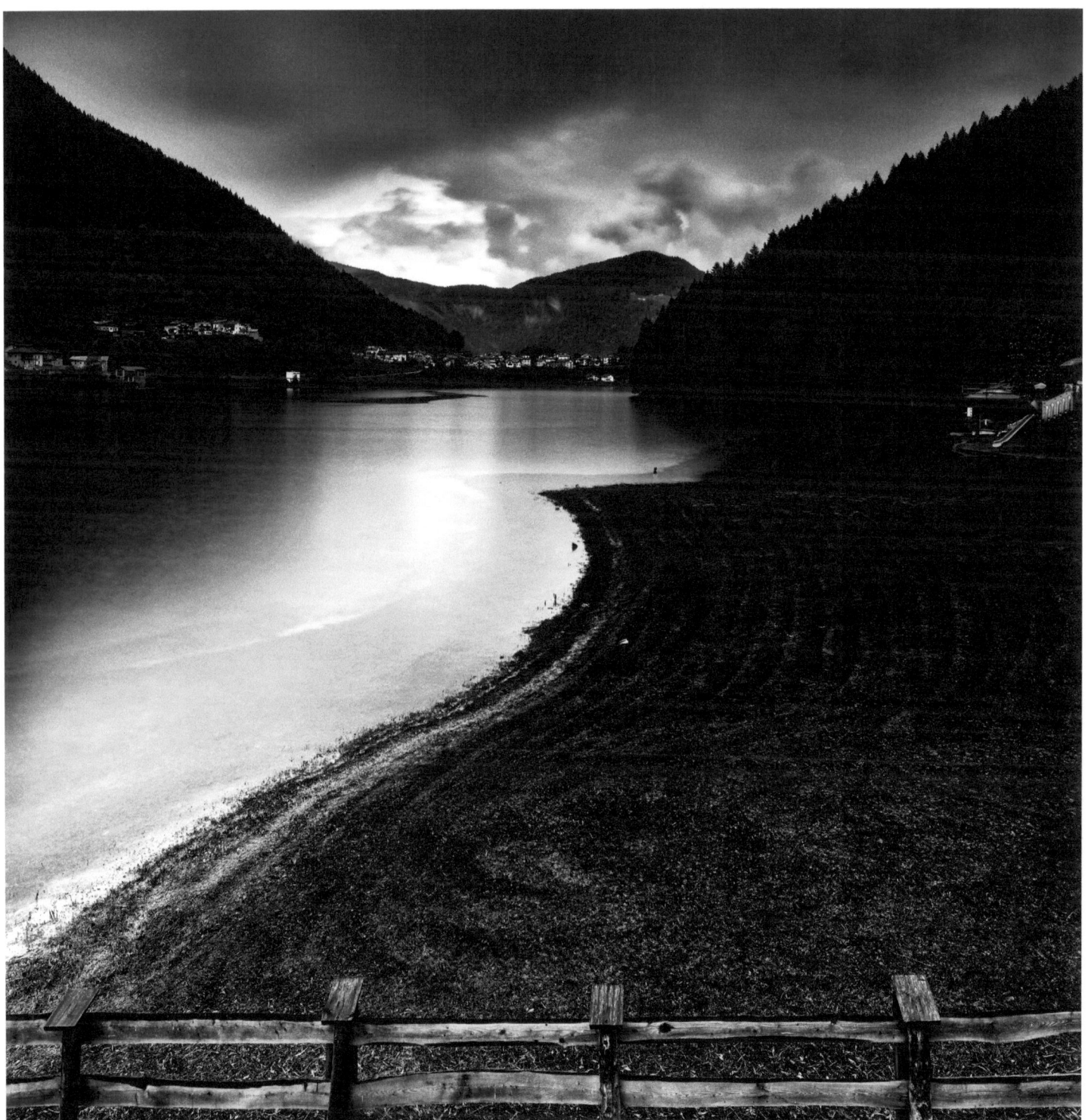
Delle Piazze

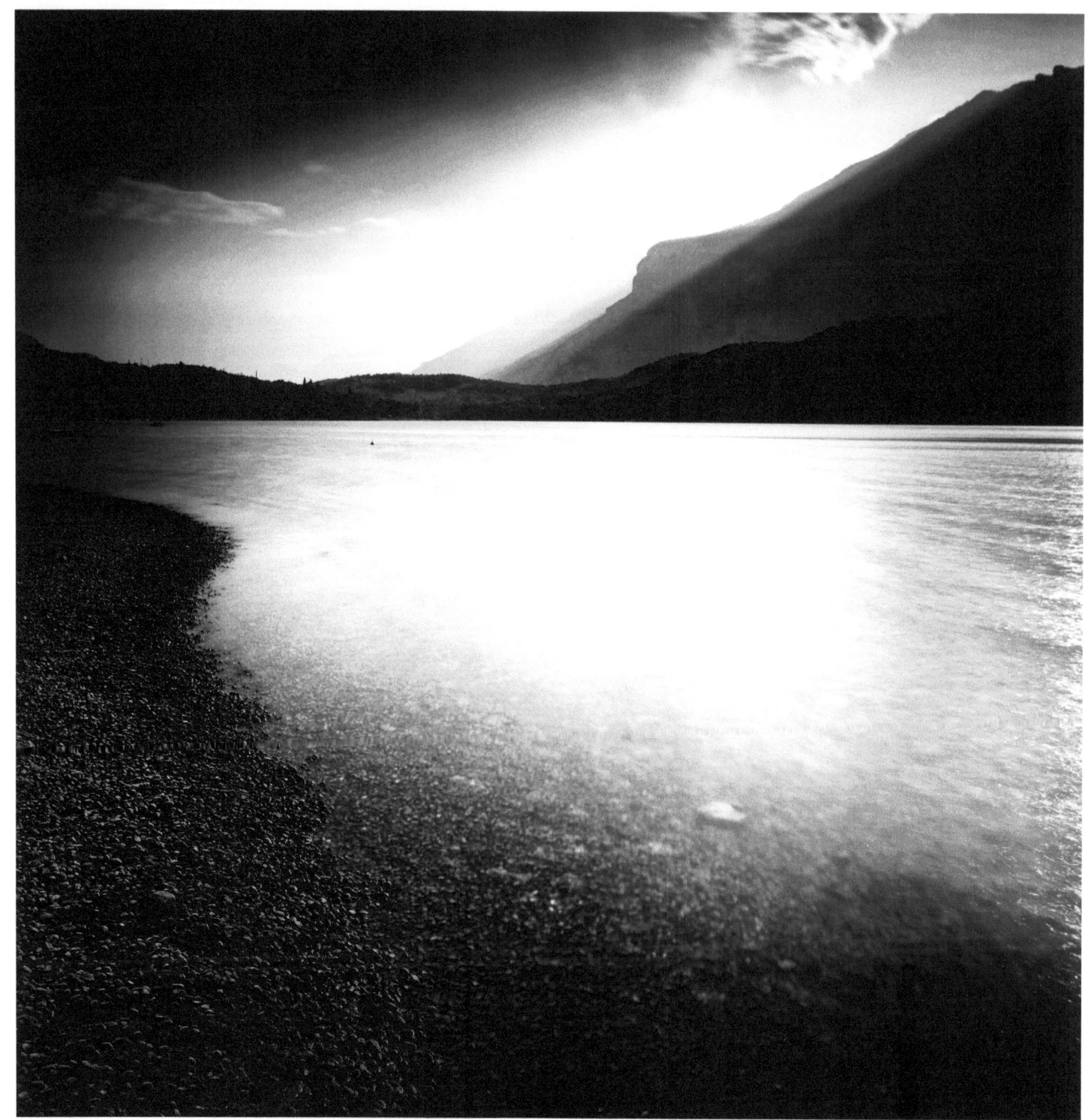
Cavedine

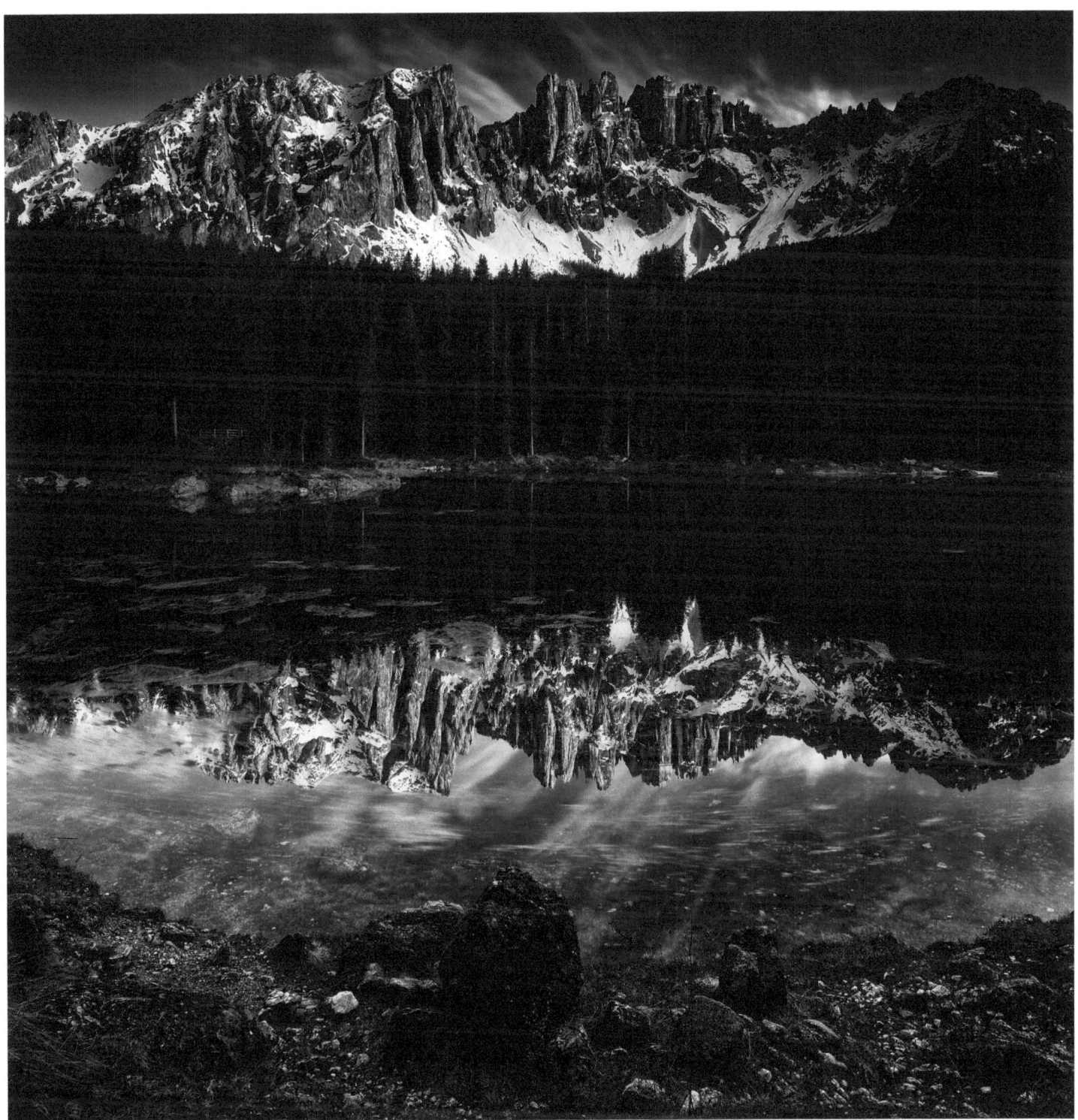
Carezza

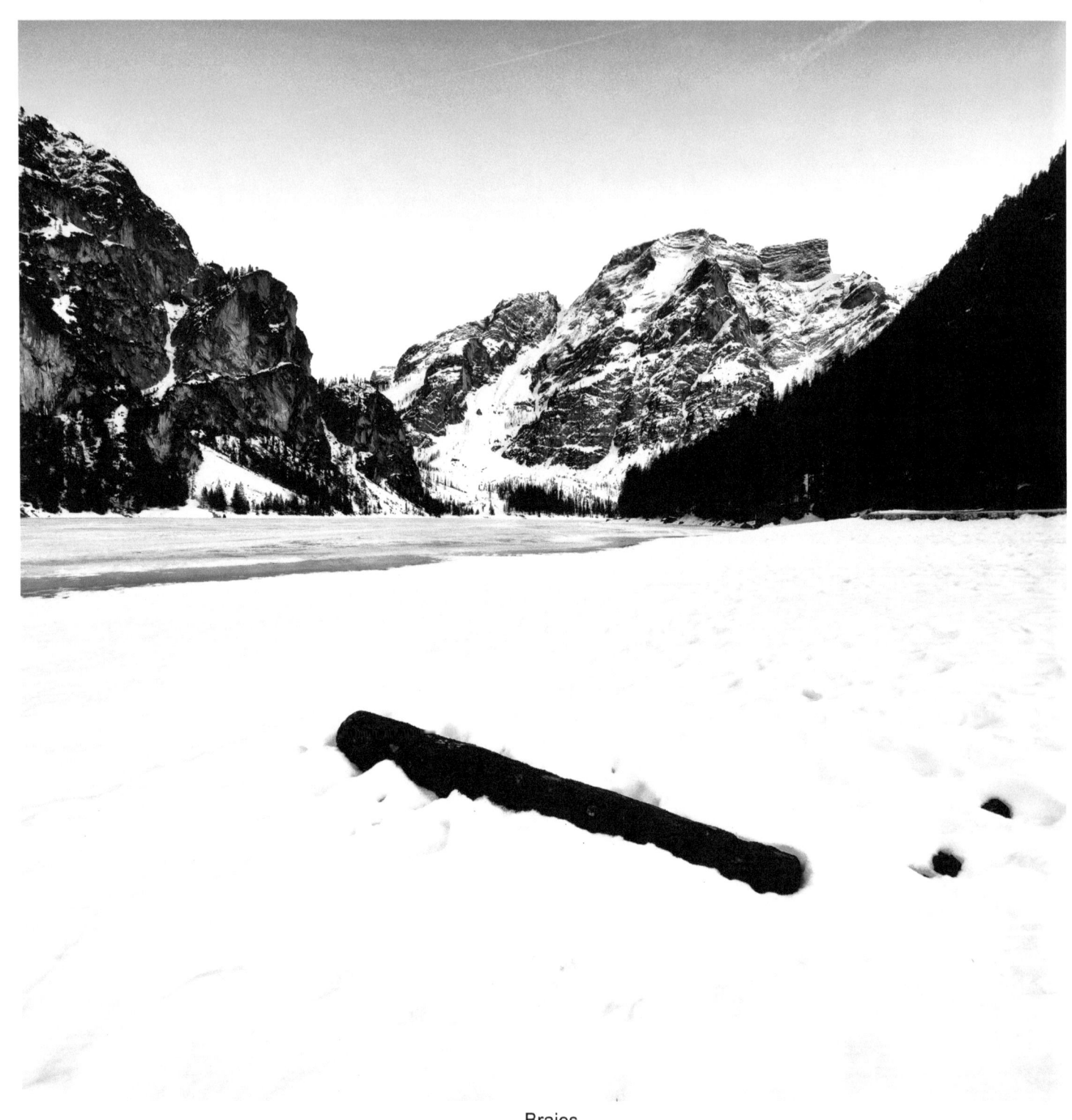

Braies

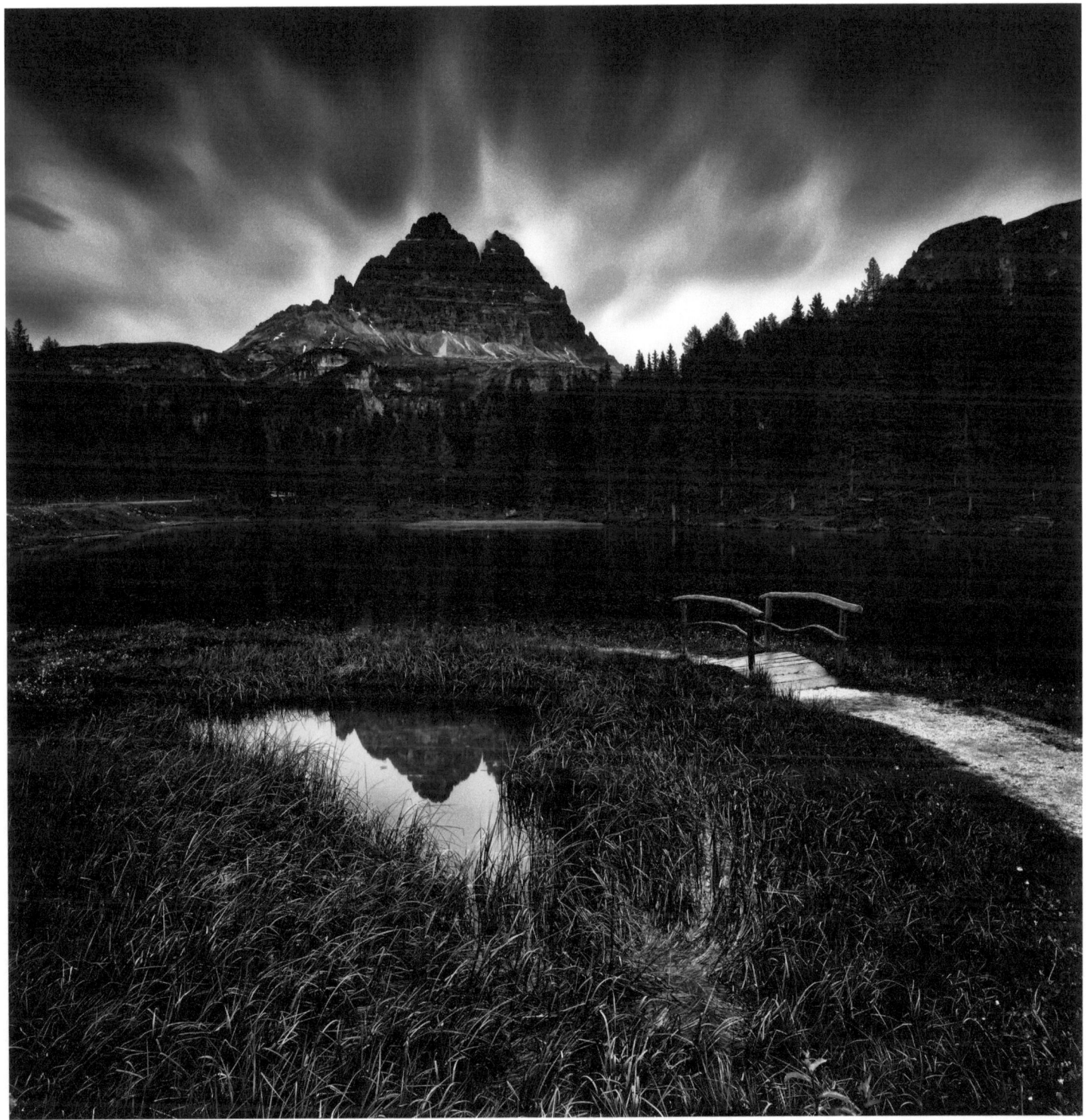

Antorno

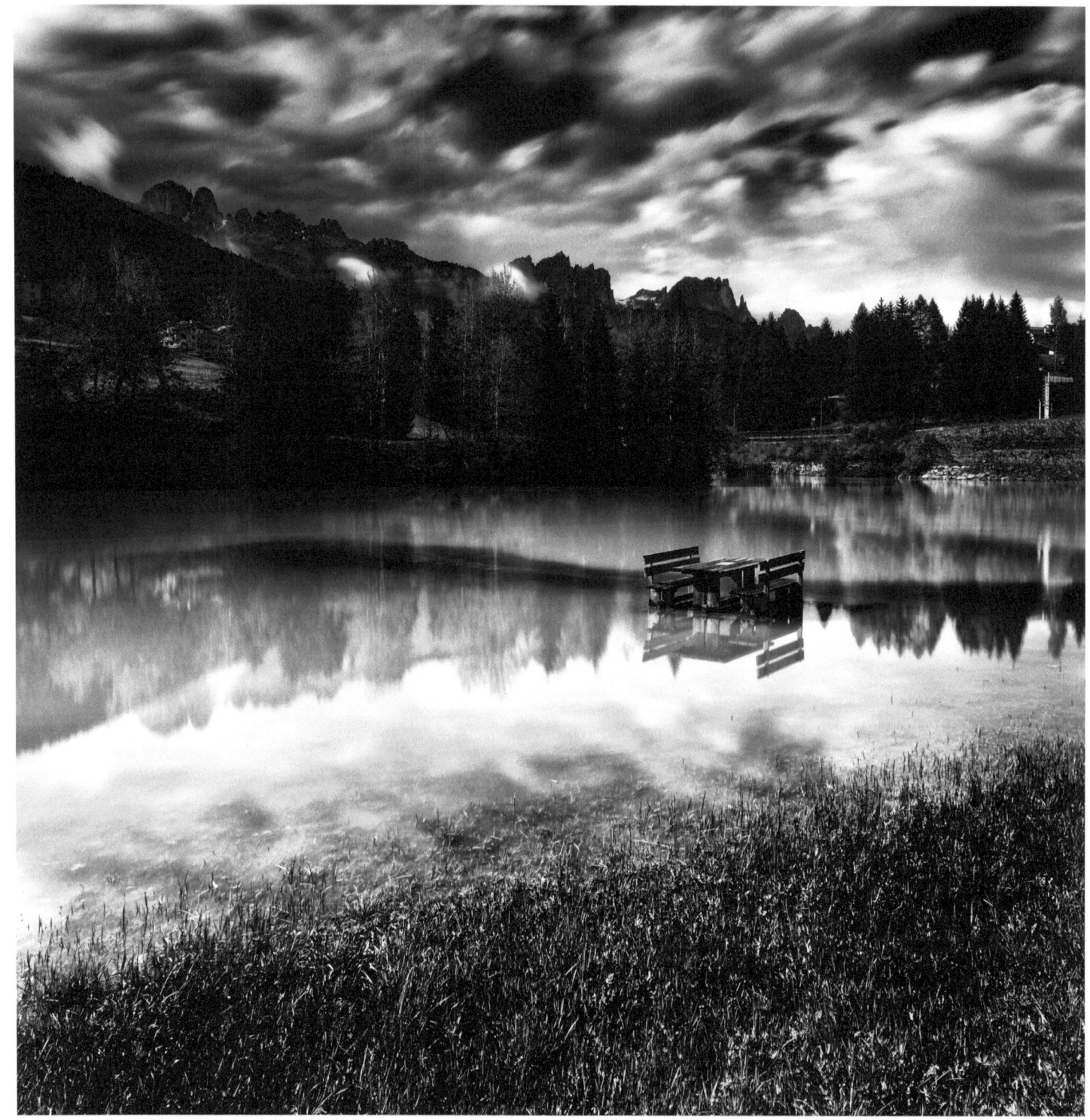

Soraga

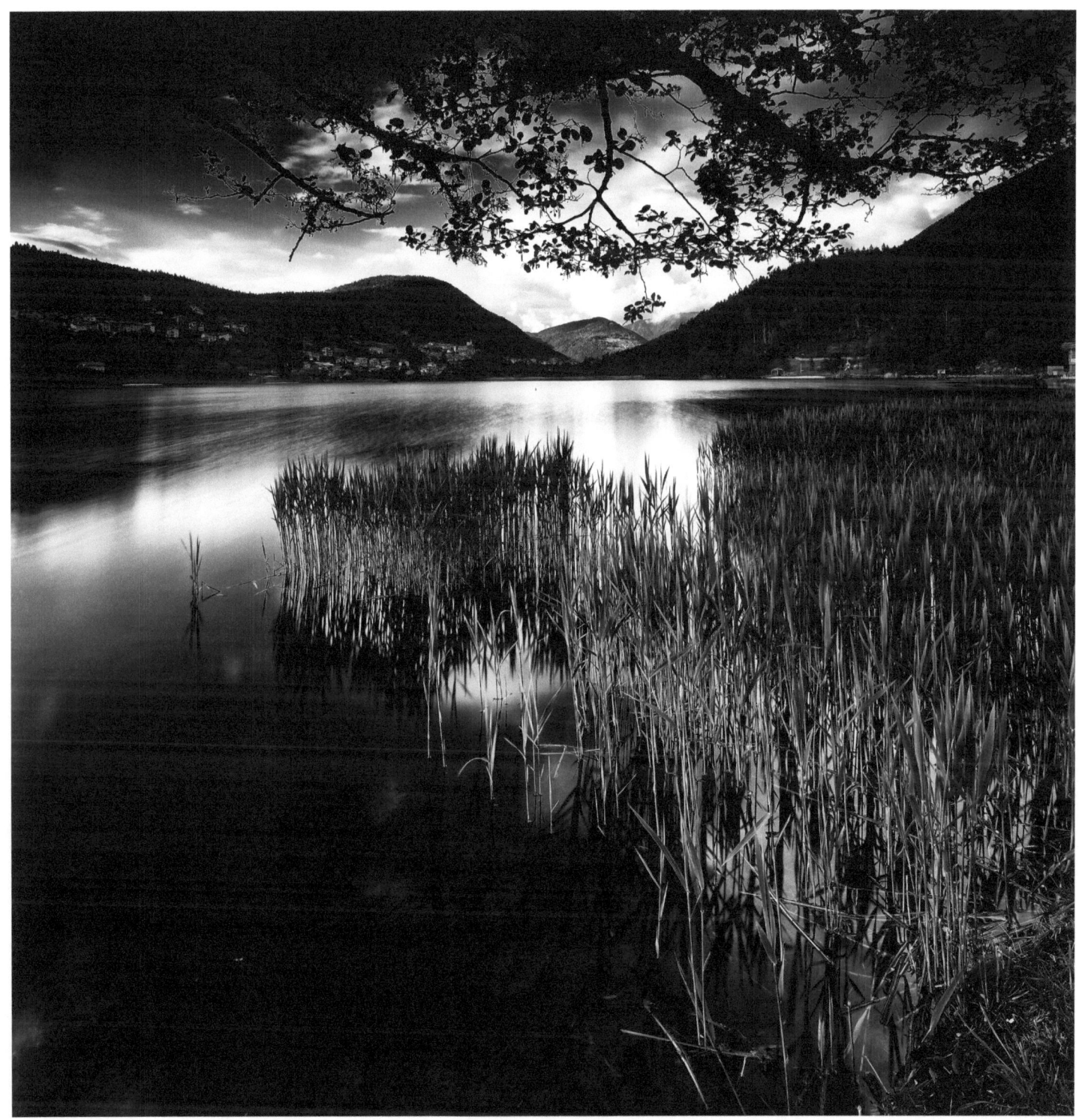
Serraia

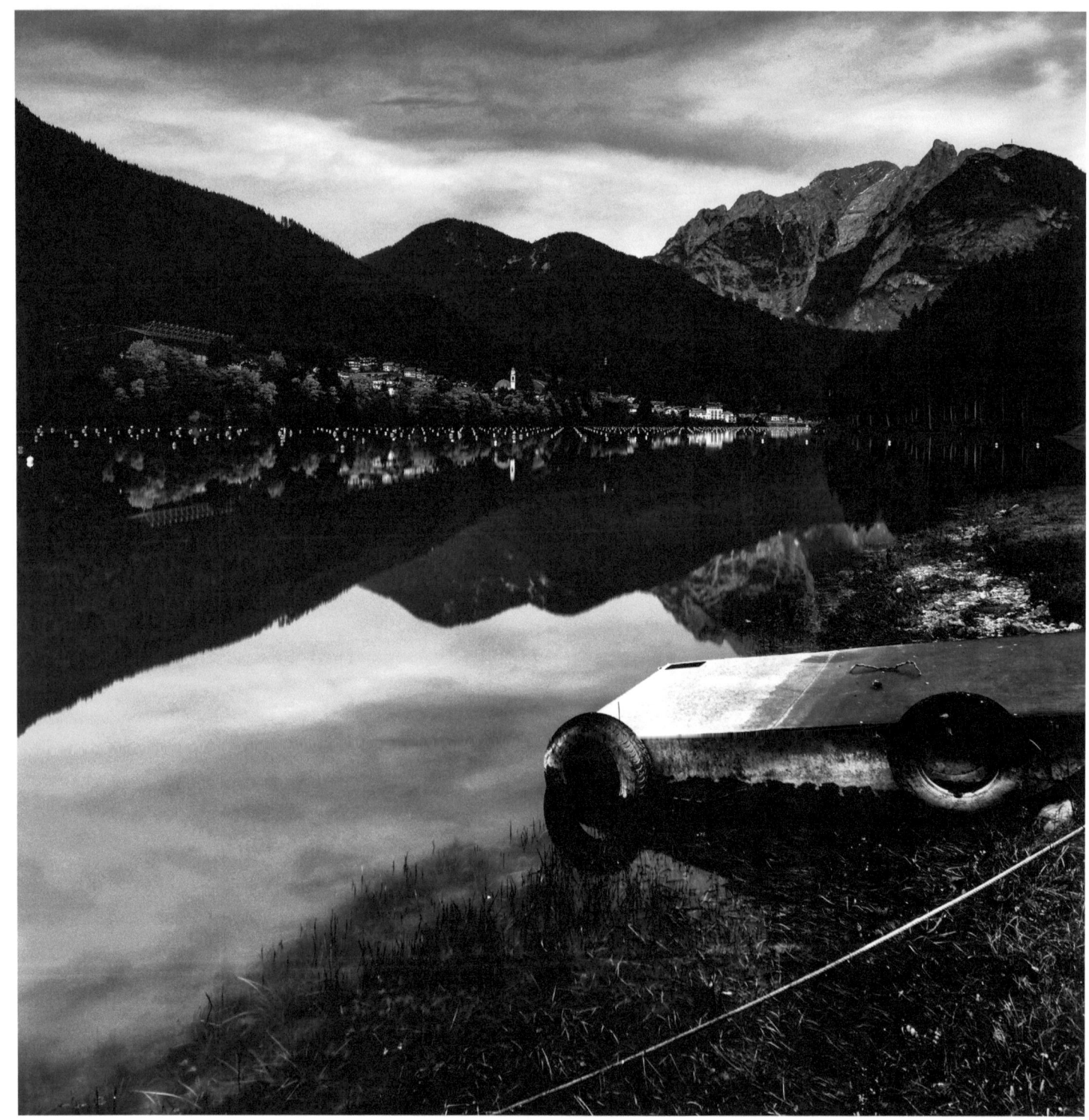
Santa Caterina - Auronzo

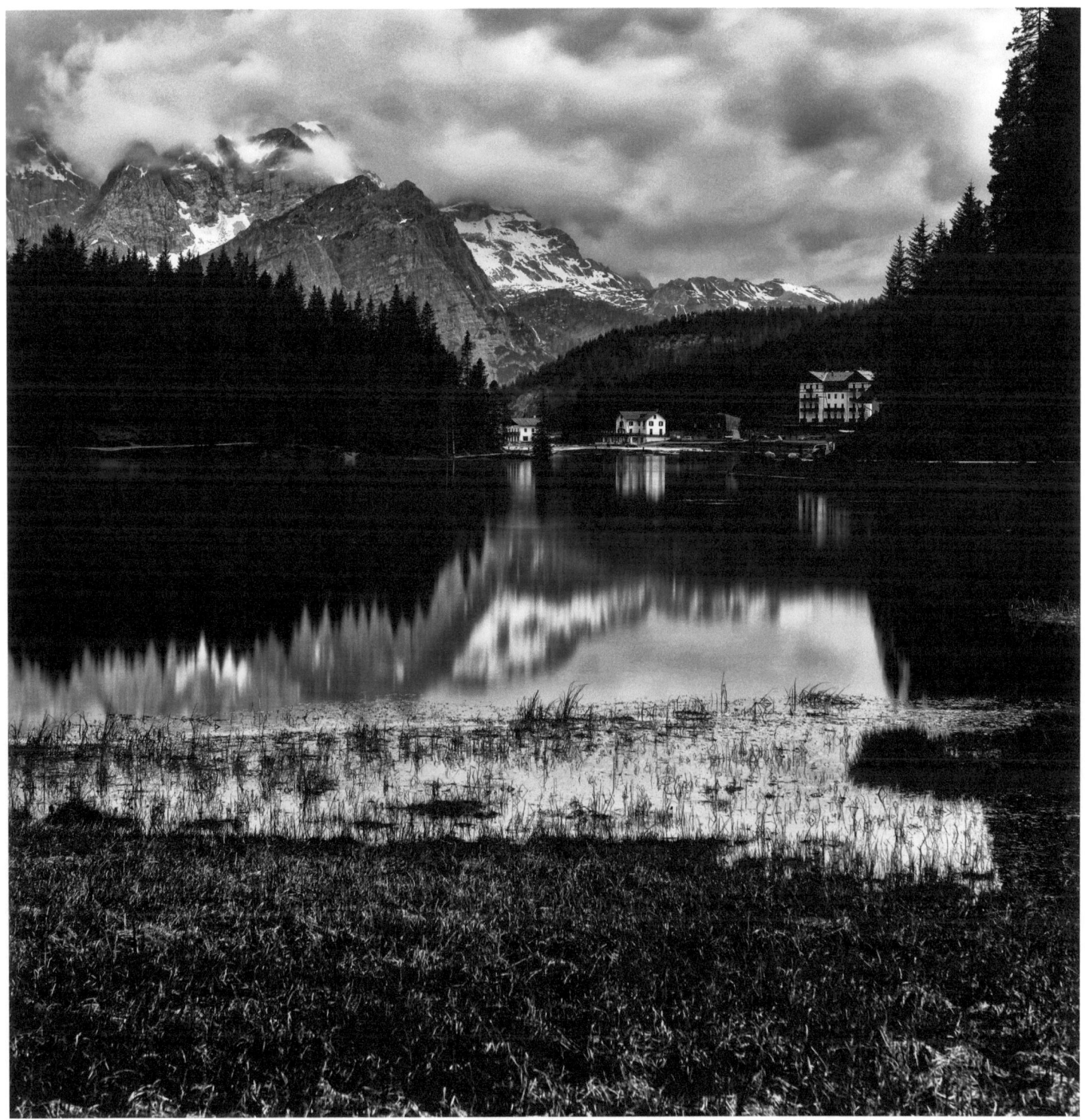
Misurina

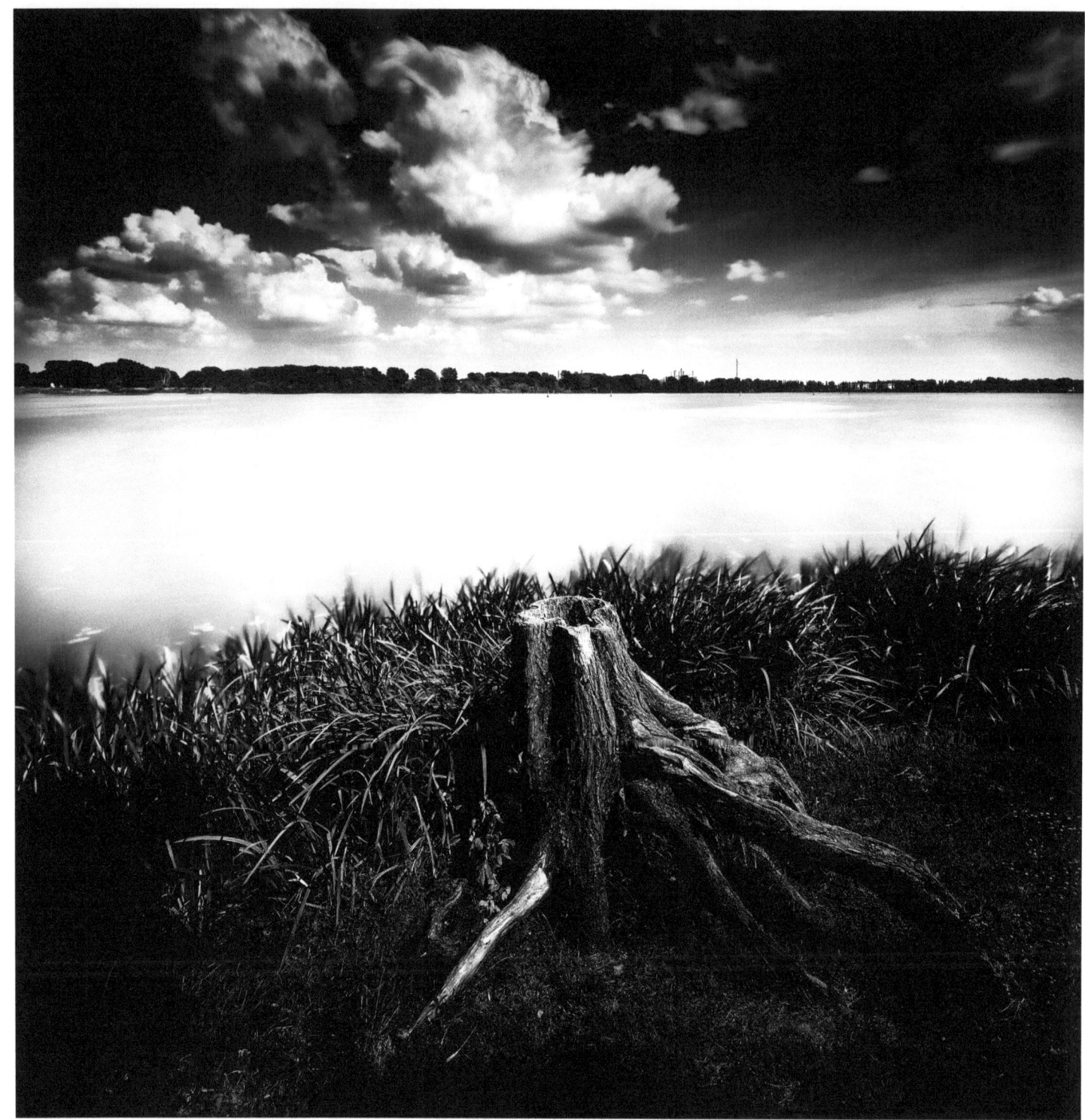
Mantova

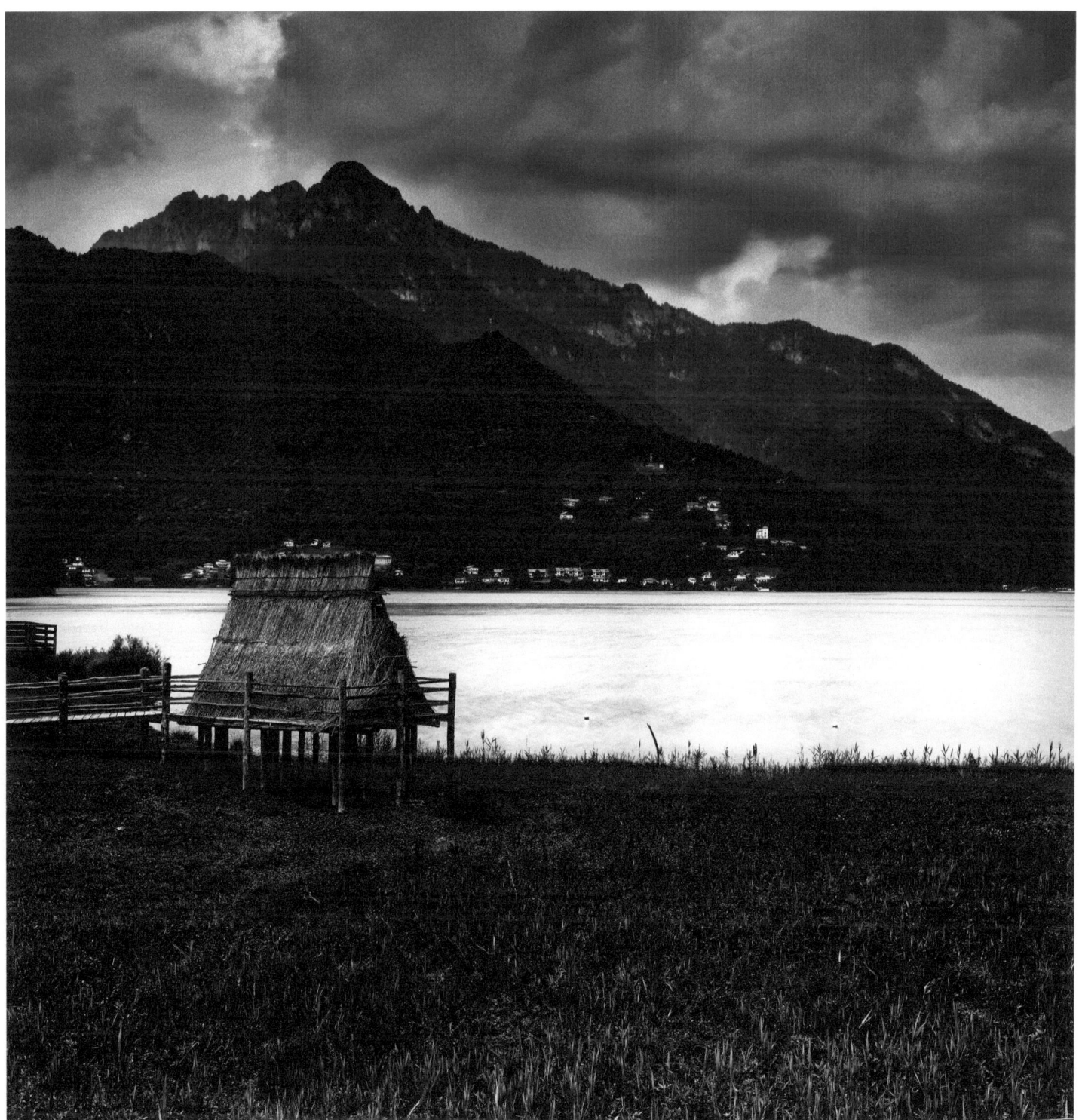

Ledro

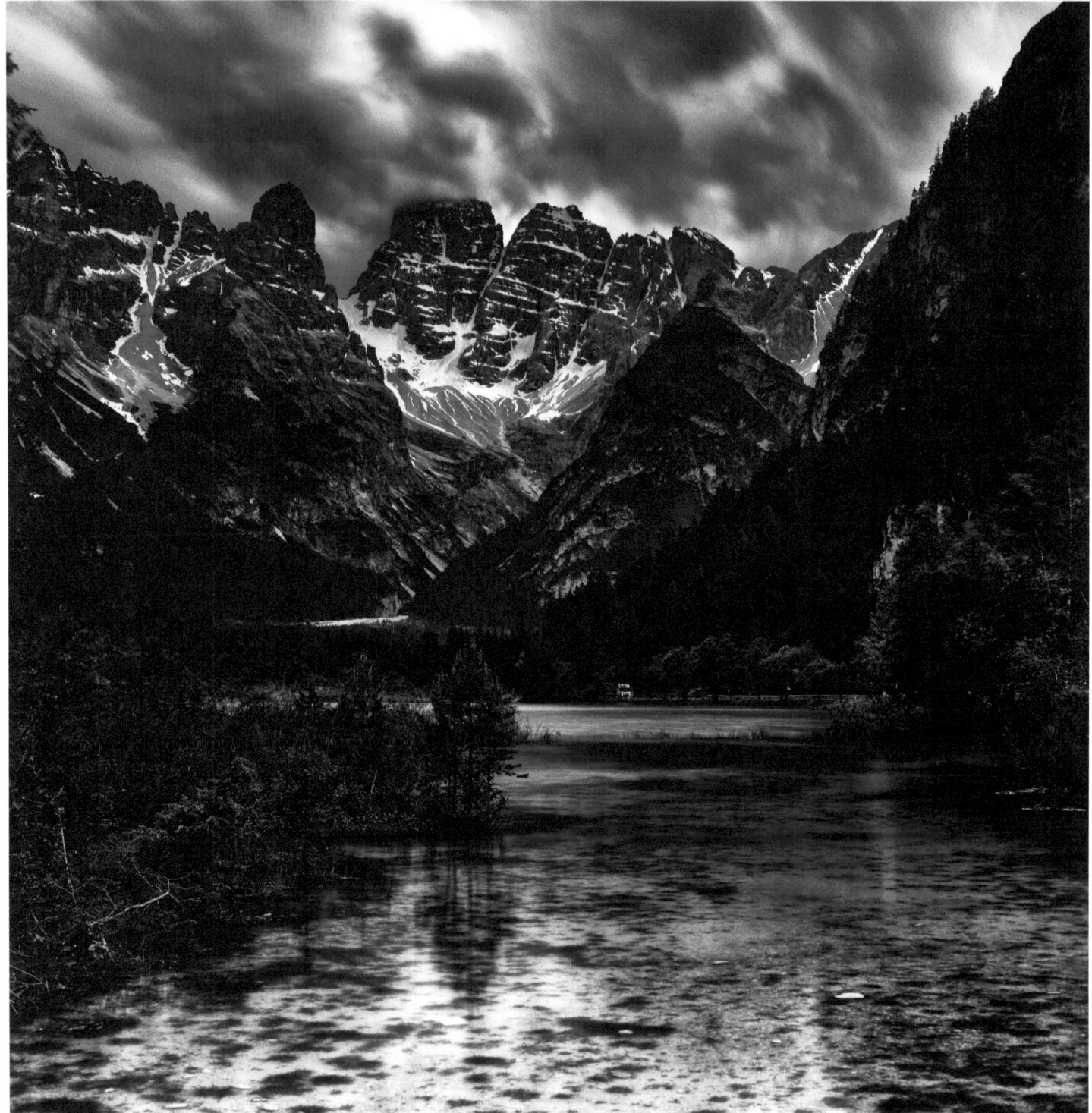
Landro

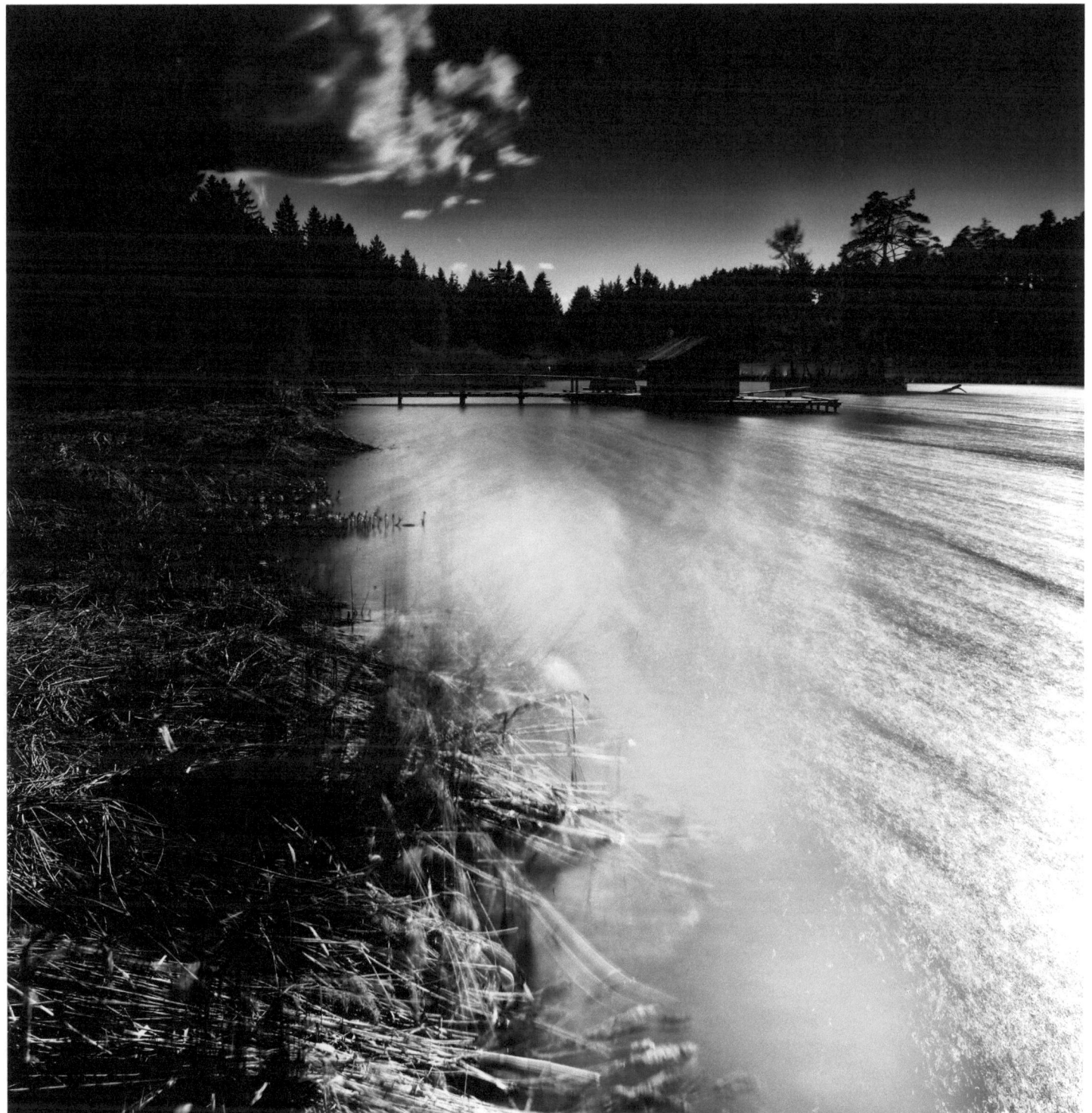

Fiè

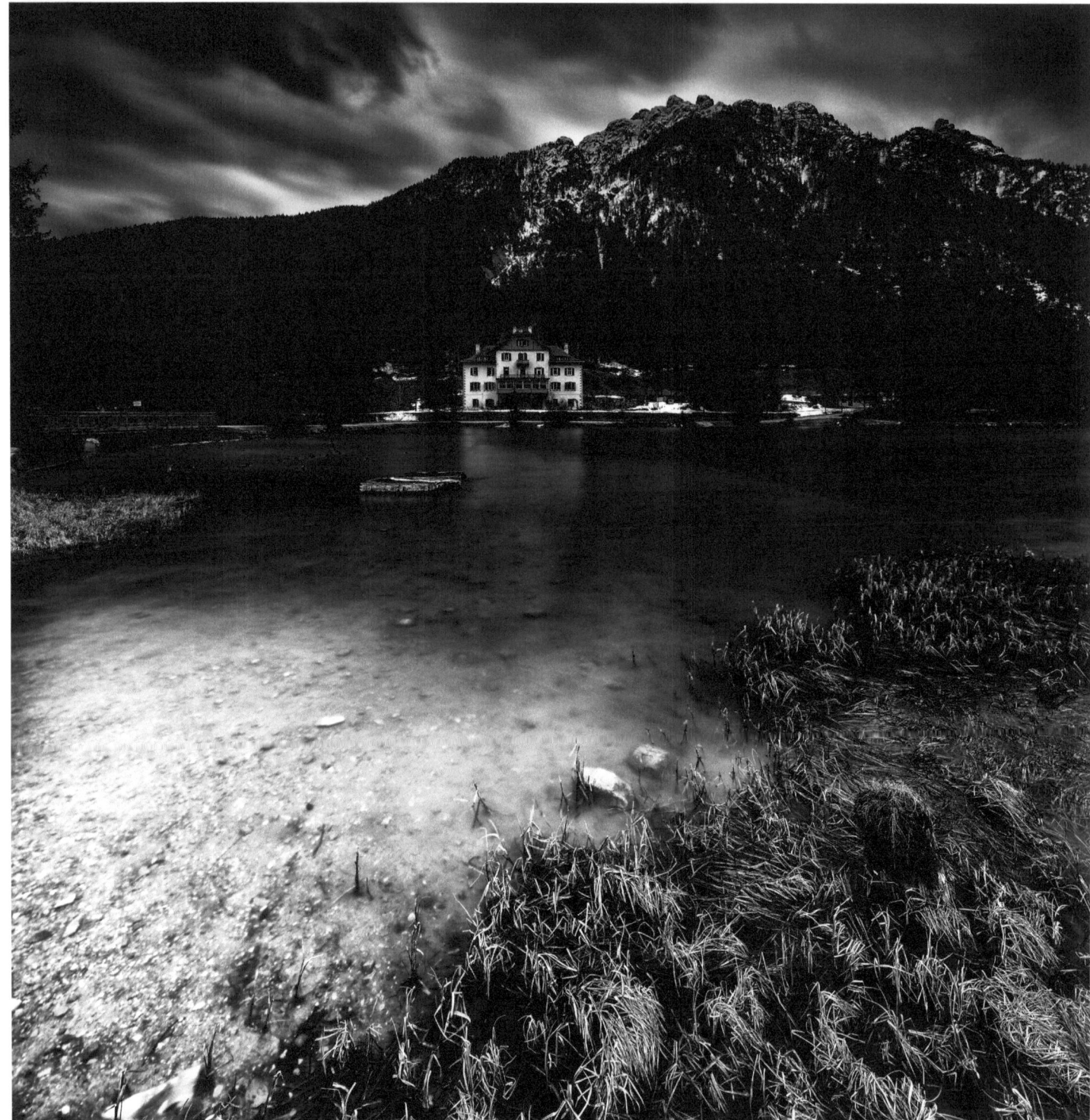
Dobbiaco

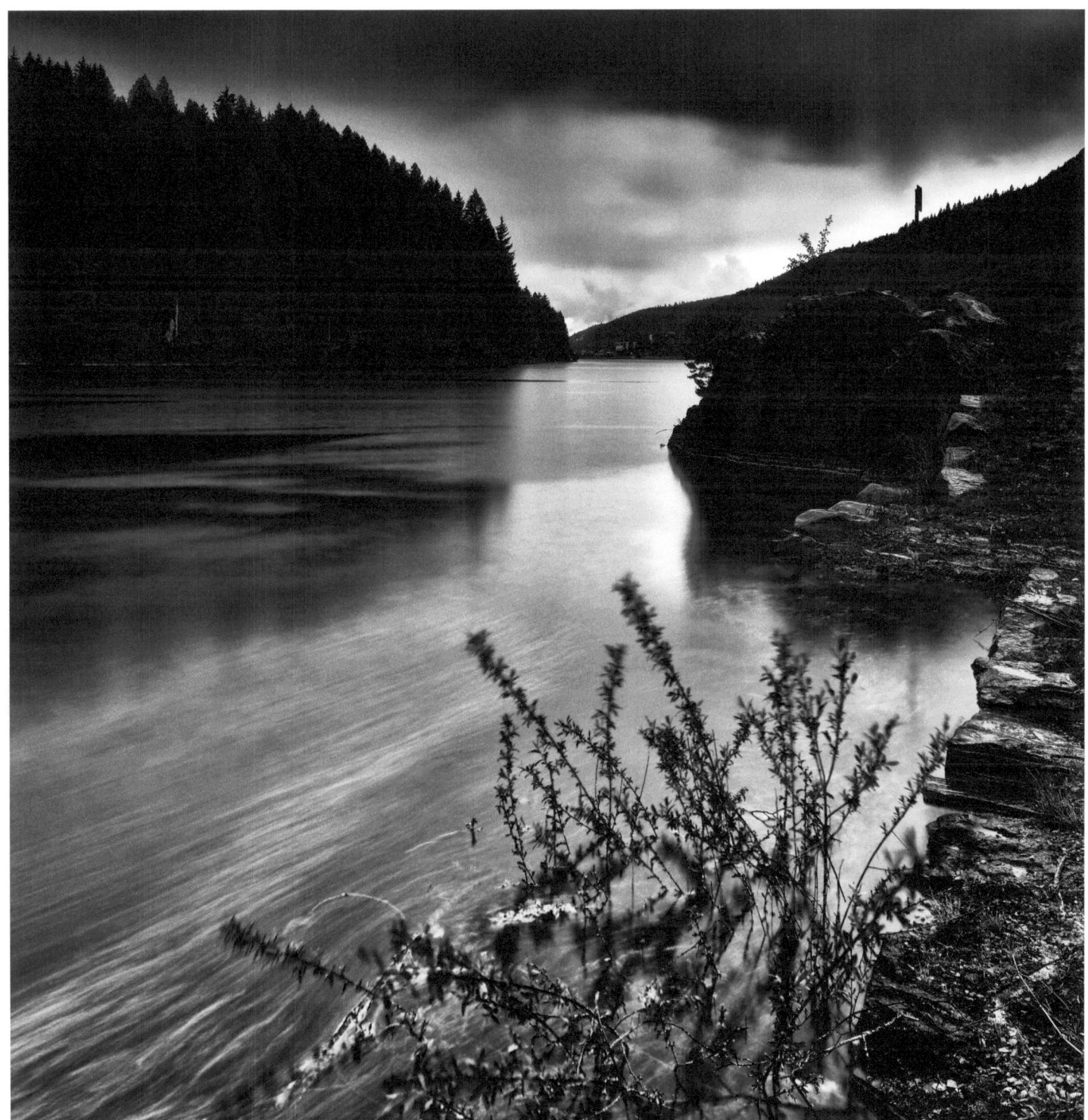
Delle Piazze

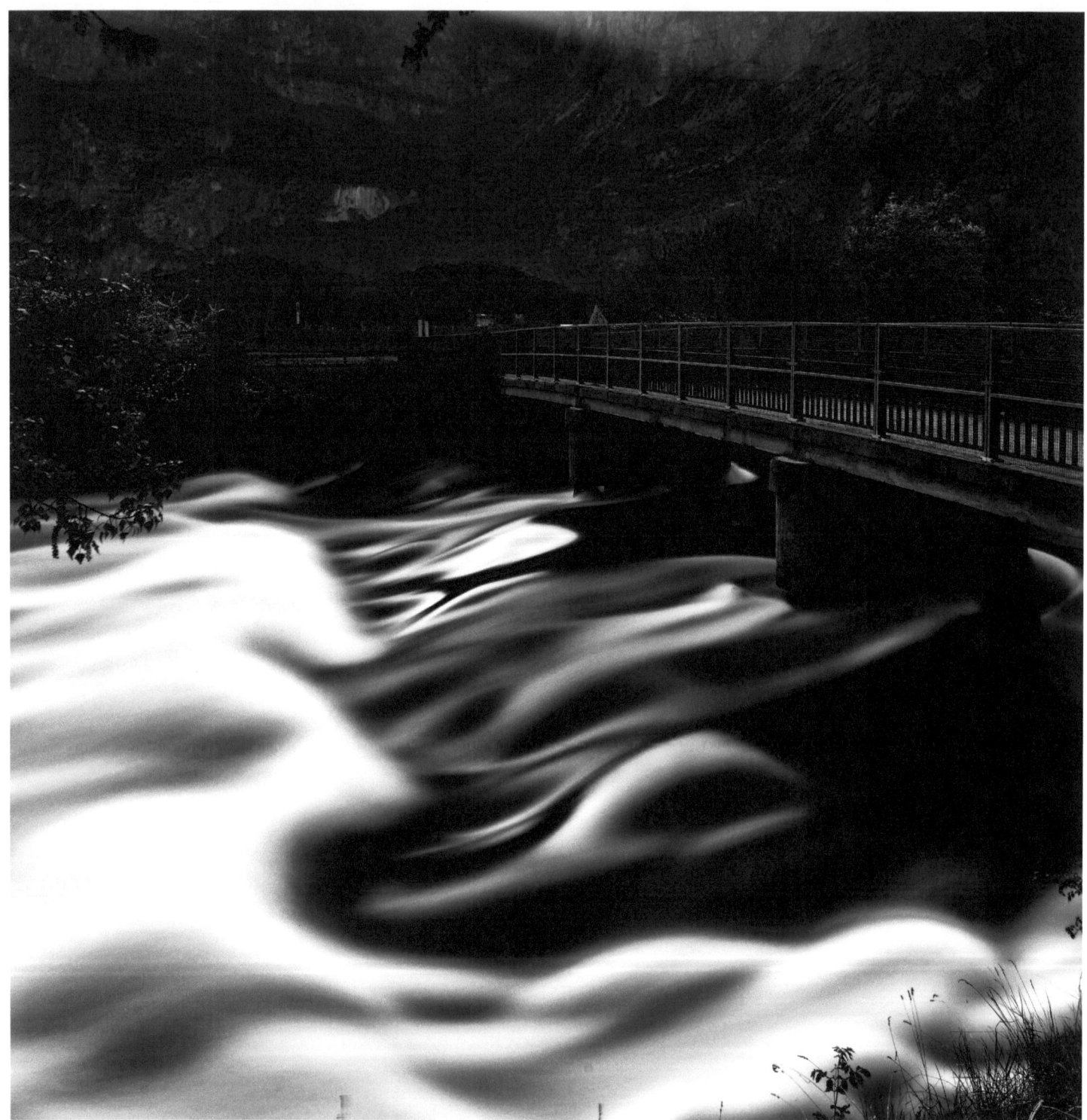
Cavedine

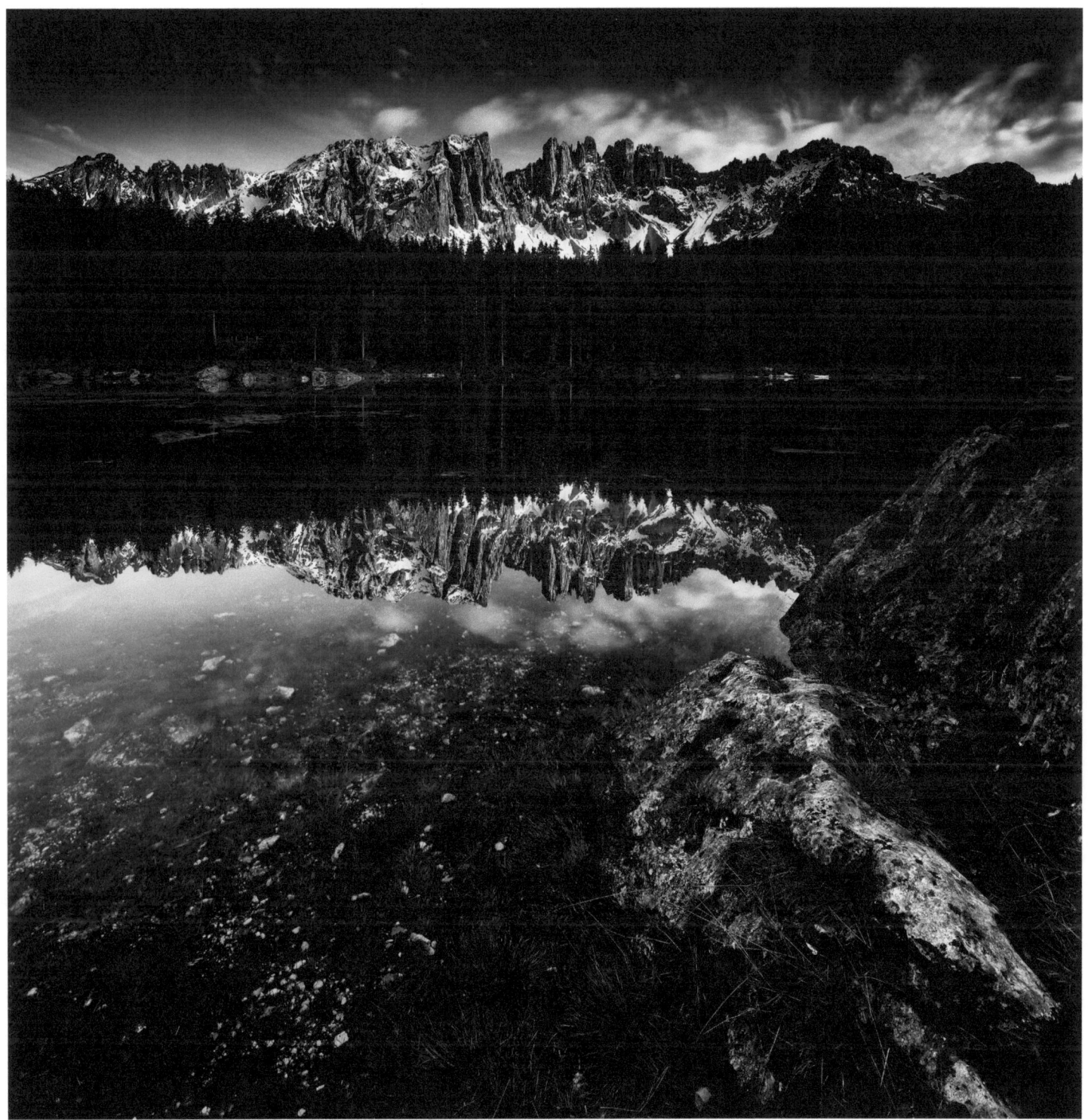
Carezza

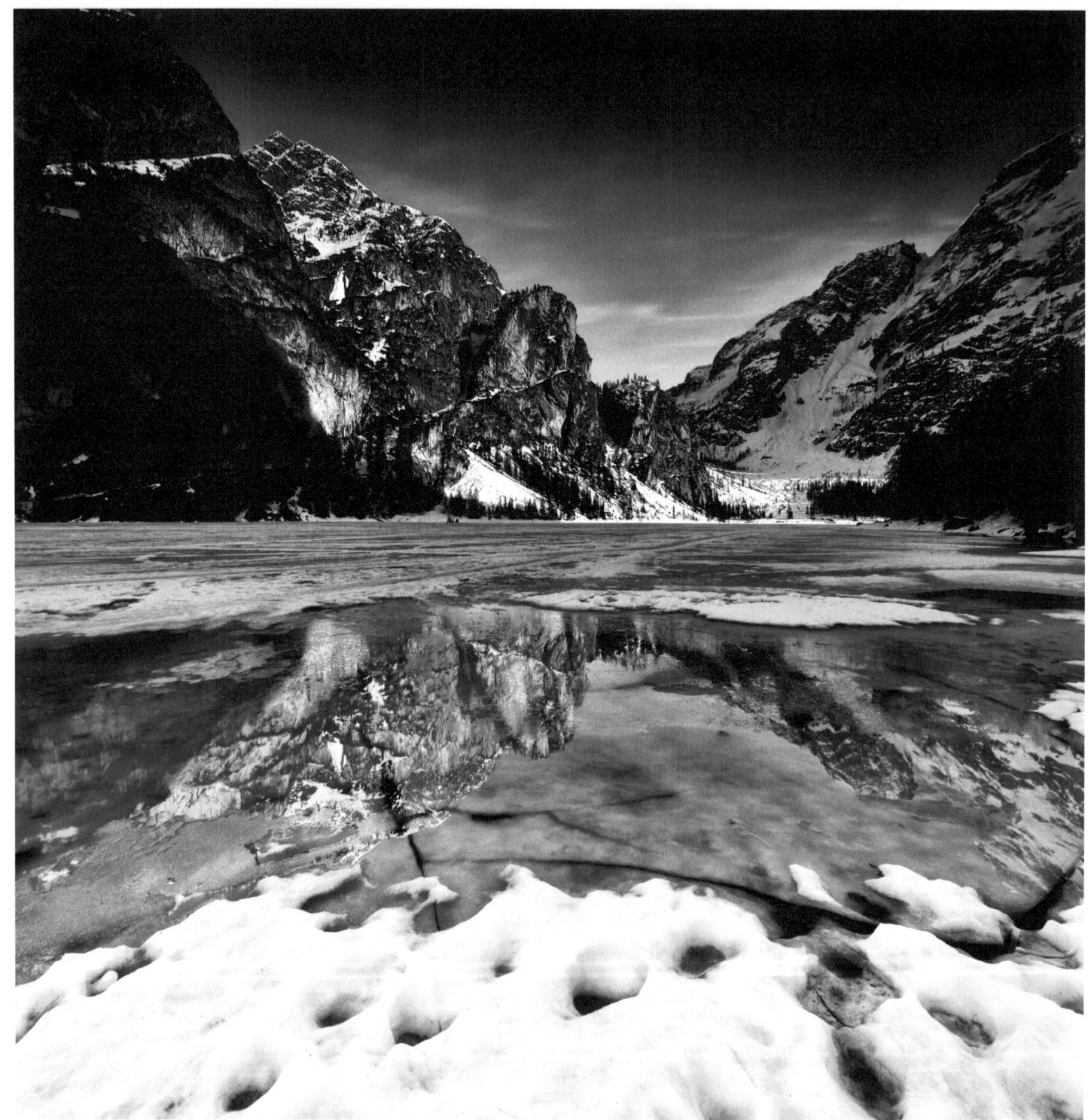

Braies

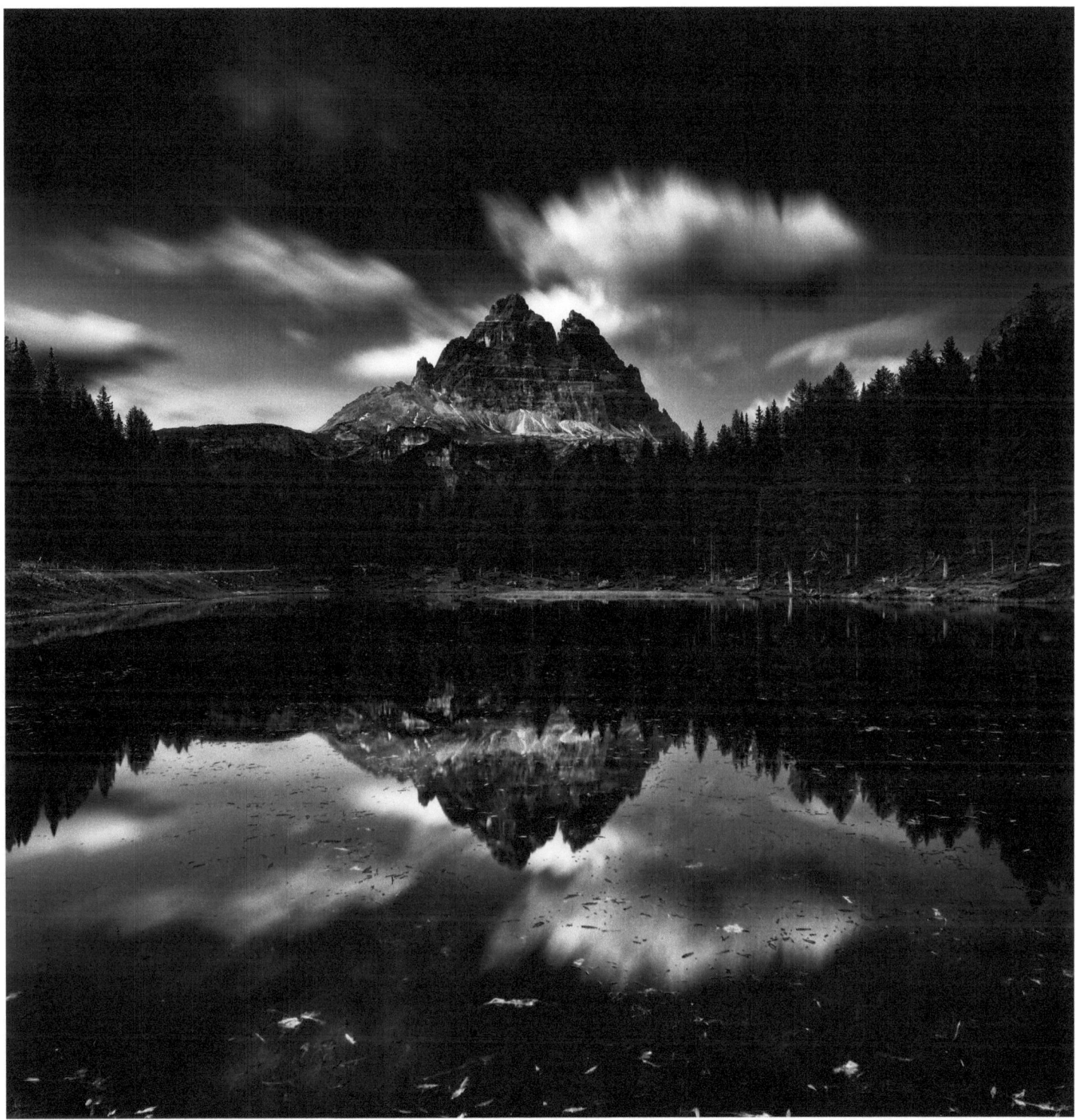

Antorno

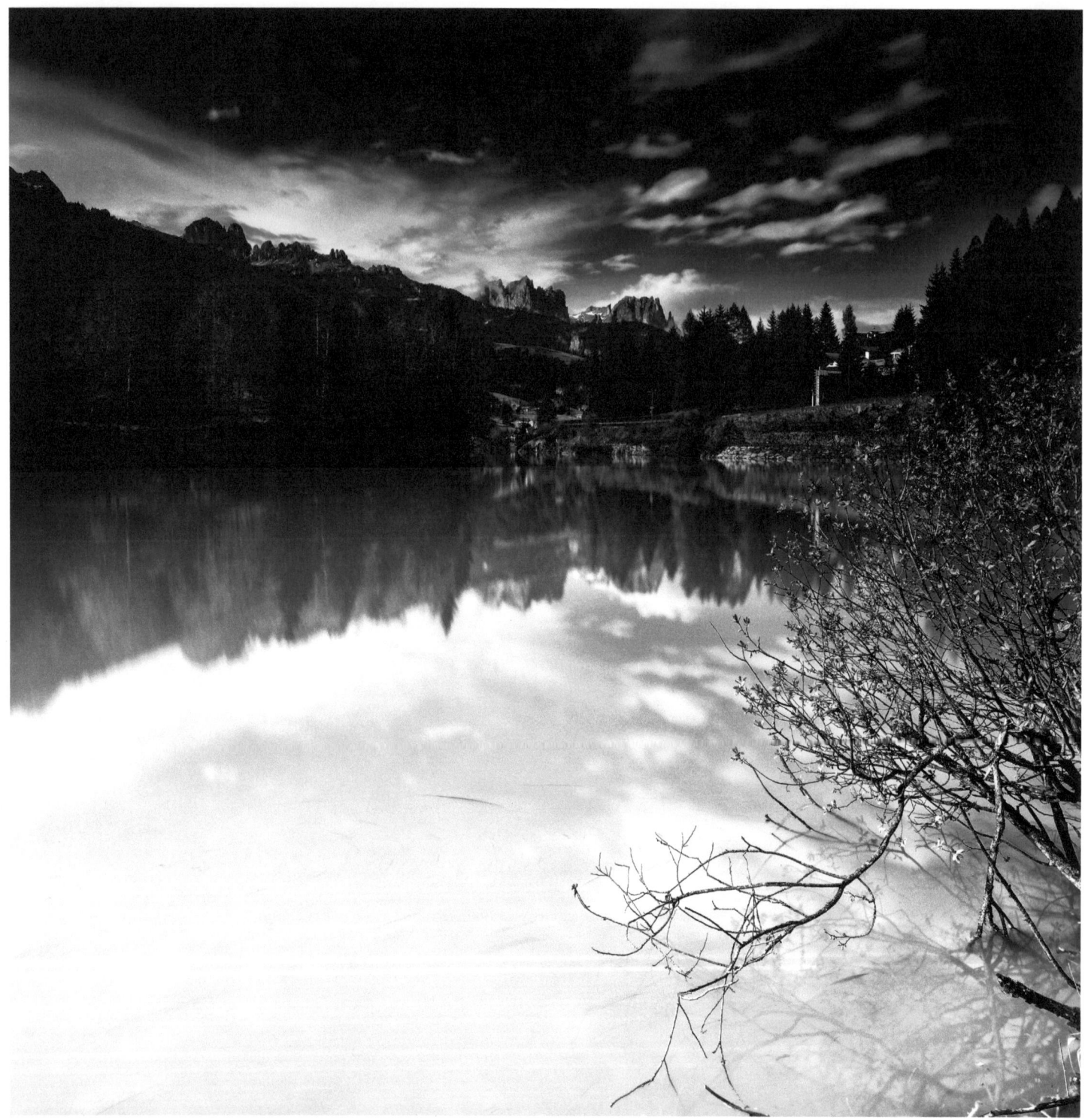
Soraga

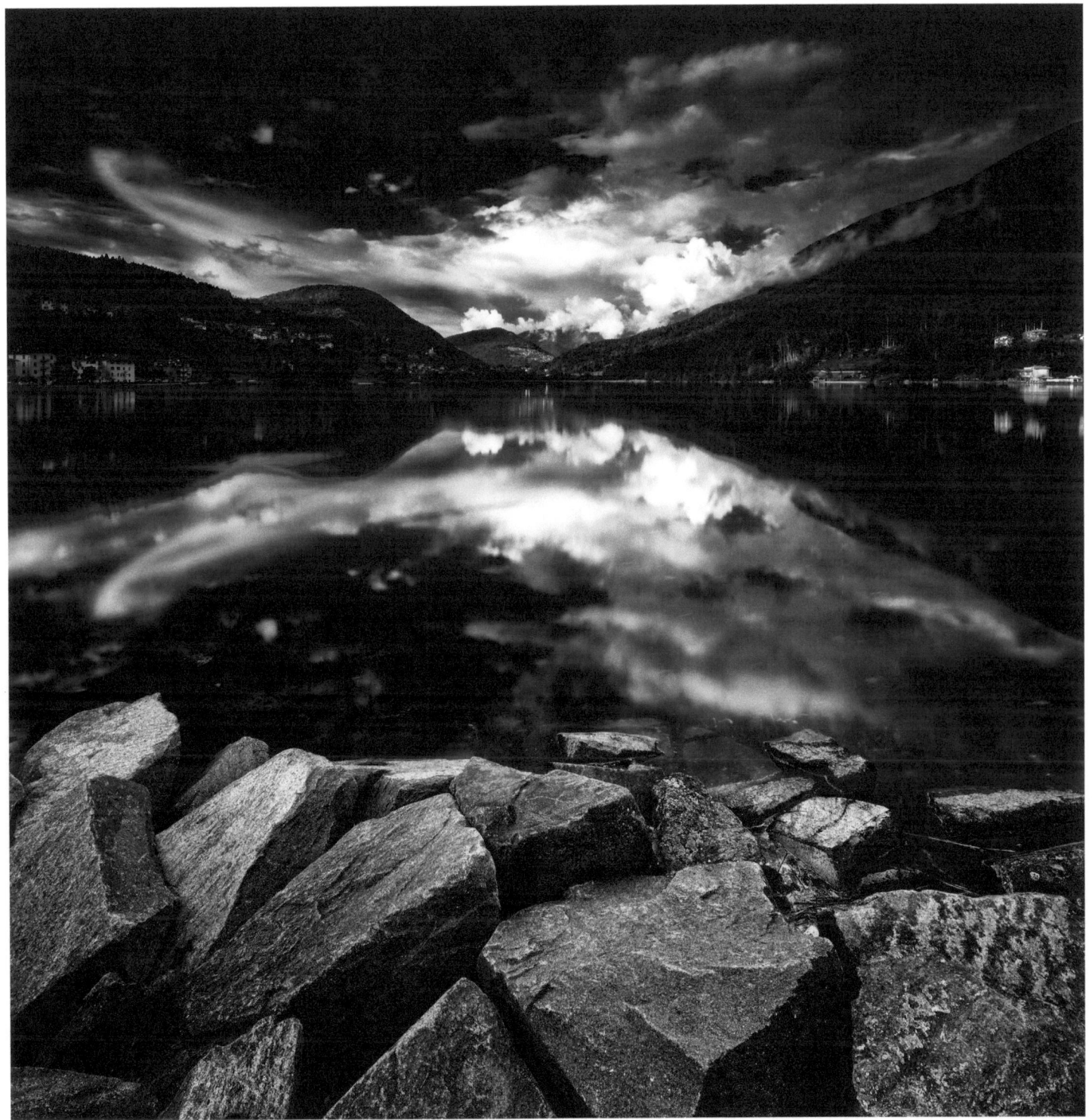
Serraia

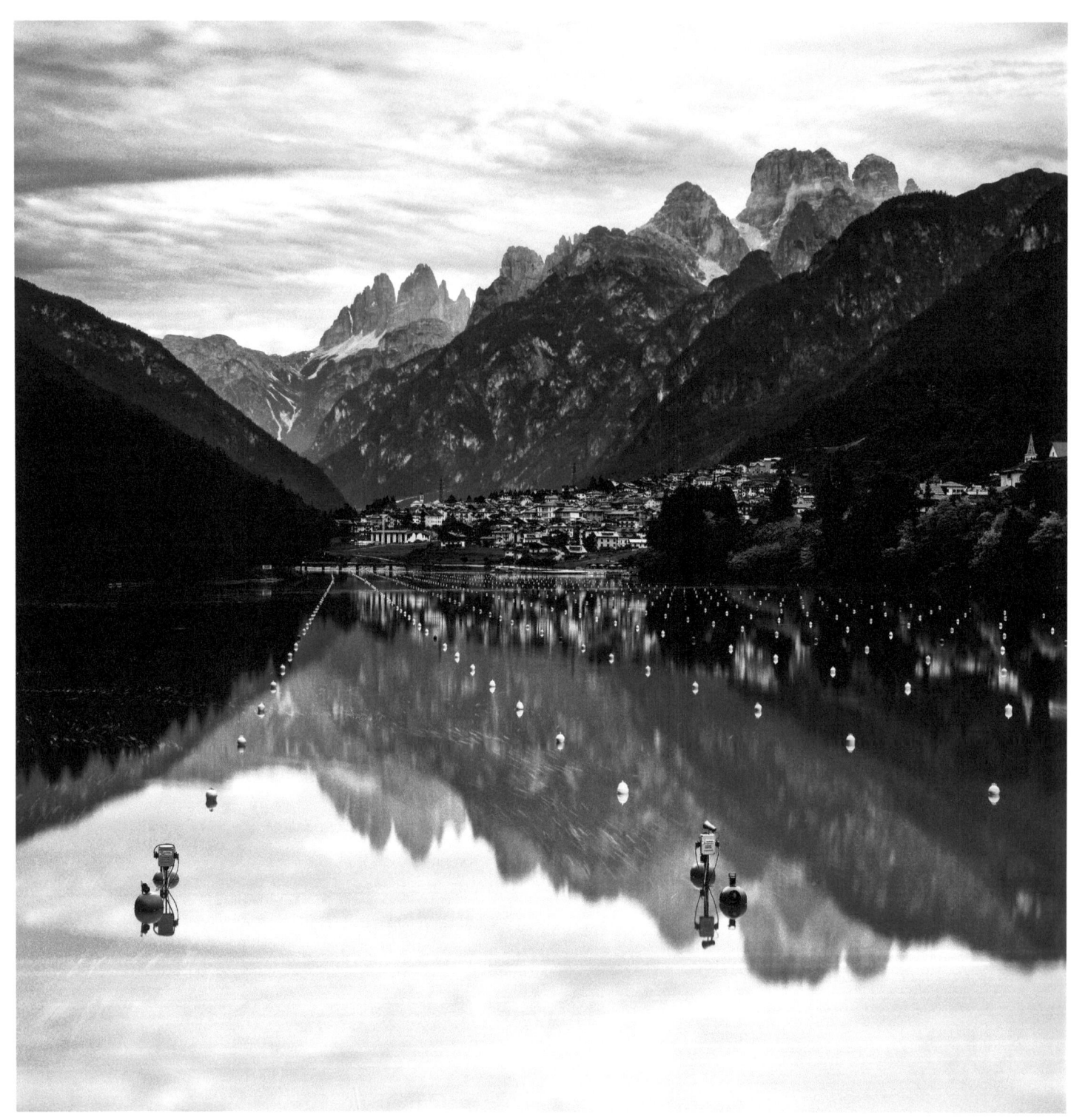

Santa Caterina - Auronzo

www.ingramcontent.com/pod-product-compliance
Lightning Source LLC
Chambersburg PA
CBHW041259180526
45172CB00003B/900